Meer

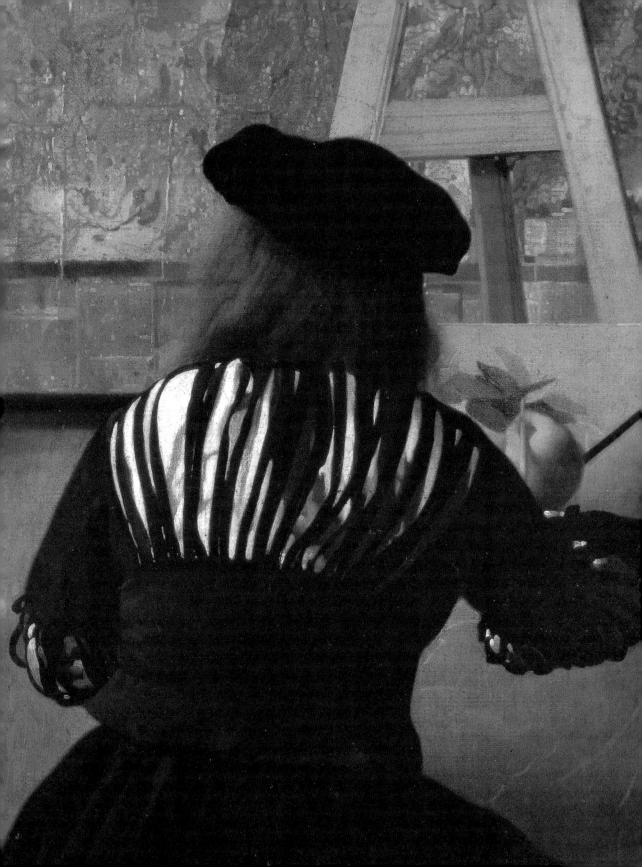

노르베르트 슈나이더 지음 정재곤 옮김

얀 베르메르

1632~1675

감춰진 감정

마로니에북스 TASCHEN

옮긴이 정재곤(鄭在坤)은 서울대학교 불어불문학과 및 동 대학원을 졸업하고, 파리 8대학에서 문학박사 학위를 받았다. 현재 출판 기획·번역 네트워크 '사이에'의 위원으로 활동하고 있다. 예술 분야의 역서로『파블로 피카소』『에드워드 호퍼』『예술과 뉴 테크놀로지』『미술, 여성 그리고 페미니즘』『외젠 앗제』등이 있다.

표지 **진주귀걸이 소녀**, 1665년경, 캔버스에 유화, 45×40cm. 헤이그, 마우리츠호이스 미술관(68쪽)

2쪽 **회화의 알레고리**(부분), 1666~1673년경, 캔버스에 유화, 130×110cm. 빈, 미술사 박물관(83쪽)

뒤표지 **레이스 짜는 여인**(부분), 1669~1670년경, 캔버스에 유화, 24.5×21cm. 파리, 루브르 박물관(63쪽) 사진: AKG 베를린

얀 베르메르

지은이 노르베르트 슈나이더
옮긴이 정재곤

초판 발행일 2005년 11월 15일

펴낸이 이상만
펴낸곳 마로니에북스
등 록 2003년 4월 14일 제2003-71호
주 소 (110-809) 서울시 종로구 동숭동 1-81
전 화 02-741-9191(대)
편집부 02-744-9191
팩 스 02-762-4577
홈페이지 www.maroniebooks.com

* 책값은 뒤표지에 있습니다.

ISBN 89-91449-17-4
ISBN 89-91449-99-9 (set)

Printed in Singapore

VERMEER by Norbert Schneider
© 2005 TASCHEN GmbH
Hohenzollernring 53, D–50672 Köln
www.taschen.com
Design: Angelika Taschen, Cologne
Captions: Norbert Schneider, Burkhard Riemschneider, Cologne
Cover design: Catinka Keul, Angelika Taschen, Cologne

차 례

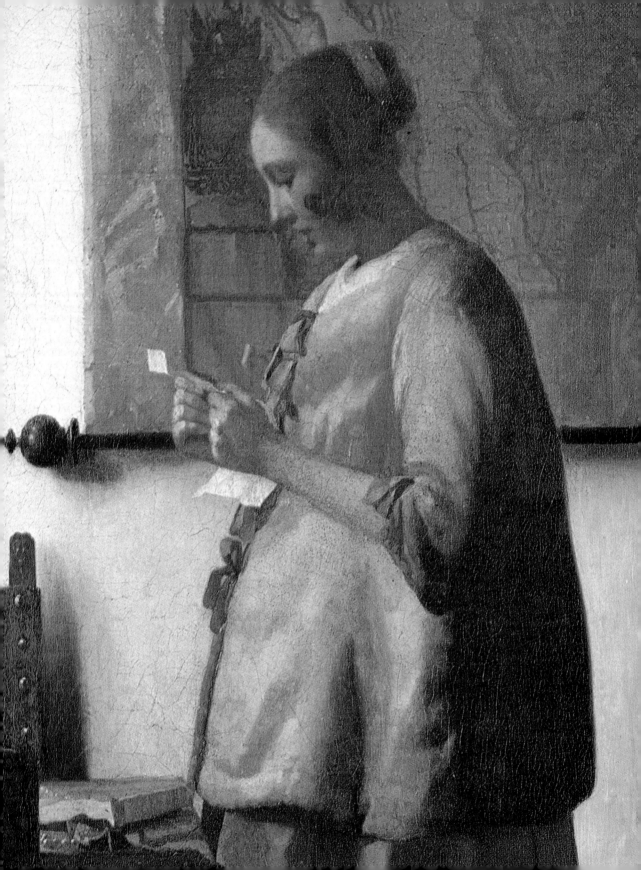

델프트의 베르메르

전기

베르메르의 생애는 극히 적은 부분만 알려져 있다. 전해지는 바에 따르면 그는 레이니르 얀스의 둘째이자 외아들로서, 1632년 10월 31일에 세례를 받았다. 아버지 레이니르는 1591년에 안트웨르펜에서 태어났다. 그는 1611년에 암스테르담으로 가서 비단 제조업에 뛰어들었고 1615년 디그나 발텐스와 결혼한 직후 델프트에 정착했다. 당시 사람들은 그를 '보스(네덜란드어로 '여우'라는 뜻)'라고 불렀는데, 그는 1625년부터 4년간 여관을 세내어 경영하면서, 자신의 이름을 따서 여우 간판을 내걸었다. 그는 1631년 10월 델프트의 성 루가 길드에 가입할 때 비단 공장을 경영하고 있었지만 자신의 공식 직업을 화상이라 밝혔다. 그는 여러 직업을 가지고 있었다.

몬티아스는 베르메르의 외조부인 시계공 발타자르 클라스 헤리츠가 불미스러운 사건에 연루된 적이 있음을 밝혀냈다. 1619년부터 주형을 매입해서 가짜 주화를 제조했다는 혐의였다. 이 사건은 커다란 사회적 파장을 불러 일으켜 검찰뿐만 아니라 네덜란드의 통치자 마우리츠 공이 직접 나서기도 했다. 결국 공범이었던 두 사람은 사형선고를 받고 참수당했지만 헤리츠는 헤이그를 거쳐, 호린헴으로 숨어들어 조용히 여생을 마쳤다.

니우베 케르크(신교회)의 명부에 따르면 아버지 레이니르는 1625년경부터 '베르메르'라는 이름을 썼다. 그는 1641년에 2700길더(담보와 이자를 제외한 금액)를 주고 델프트 시장 북쪽의 좋은 위치에 있는 '메헬렌'이라는 여관을 매입했다. 16세기에 지어진 이 여관은 일곱 개의 벽난로를 포함, 호화로운 설비를 갖춘 곳이었다. 델프트의 지체 높고 부유한 부르주아 손님들이 이 여관을 이용했으니, 이들의 사회적 교제가 베르메르에게 많은 영향을 끼쳤을 것이다.

1640년의 기록에 따르면, 레이니르는 당시 꽃 그림으로 이름을 떨치던 발타자르 반 데르 아스트나 피테르 스텐웨이크, 피테르 그루네웨헨 같은 미술가들과 친분이 있었다. 이들이 어린 베르메르에게 예술적 영향을 주었을 것이다. 하지만 정확히 어떤 수업을 받았는지는 알 수 없다. 단지 그가 1653년 12월 29일에 델프트의 성 루가 길드에 독립 예술가로 가입했다는 사실만 알려져 있다. 이 길드는 여러 장르의 화가와 유리공, 유리제품상, 자기공, 수예공, 화상 같은 수공예 장인을 받아들였고, 1629년까지는 양탄자 제조공도 받아들였다.

규정상 길드가 인정한 화가 밑에서 6년 동안 수업을 받아야 길드에 가입할 수 있었다. 베르메르가 레오나르트 브라메르(1594~1674)에게 그림을 배웠을 것이라는 주장도 있다. 하지만 1614년에 이탈리아에 갔다가 1624년 델프트로 돌아온 브라메르

베르메르의 가계(家系)
베르메르의 아버지는 1591년 안트웨르펜에서 태어나 1615년 결혼 직후 델프트에 정착했다. 그런 다음 델프트에서 세를 내 여관을 경영했다. 하지만 성 루가 길드에 가입할 때 공식 직업을 '화상'이라 밝혔다.

〈편지를 읽는 푸른 옷의 여인〉(51쪽)의 부분
화가의 부인
그림 속 여인은 임신한 듯이 보인다. 베르메르에 관한 오래전 기록에 따르면, 이 여인은 베르메르의 부인으로 모두 15명의 아이를 낳았다. 하지만 이런 전기적 사실은 피상적이면서도 분명치 않기 때문에 작품 이해에 그다지 도움이 되지 않는다. 여인은 당시 유행하던 크리놀린 천으로 만든 파딩게일 치마를 입고 있다.

와 베르메르는 회화양식이 너무나 달라서, 이들이 스승과 제자였다는 가설은 받아들이기 어렵다.

베르메르가 1643년 암스테르담에 있는 렘브란트의 작업실에서 수업한 카렐 파브리티위스(1622~1654, 13쪽 참조)의 제자였다는 설도 있다. 파브리티위스는 1650년 델프트의 시민이 되었고, 1652년에는 성 루가 길드에 가입했으나 델프트 시가지가 초토화되었던 델프트 화약공장 폭발사고로 사망했다. 1667년에 출간된 디르크 반 블레이스웨이크의 『델프트 시 묘사』에서 아르놀트 본은 4행시를 써서 베르메르를 "불사조" 파브리티위스의 "당당한" 후계자로 칭송했다. 이 빈약한 기록을 전적으로 신뢰할 수는 없지만, 당시 베르메르가 무시당하지 않았다는 사실은 분명하다.

1653년 4월 20일 베르메르는 델프트 근처의 작은 마을 스히플로이에서 카타리나 볼네스와 결혼했다. 볼네스의 어머니 마리아 틴스는 이 결혼을 탐탁찮게 생각했다. 당시 베르메르의 아버지가 많은 빚을 지고 있었기 때문에 부유한 환경에서 살아온 틴스는 딸의 결혼생활이 안정된 기반 위에 꾸려지지 못할까봐 염려되었을 것이다. 서로 다른 종교적 배경 때문에 생긴 갈등도 고려해볼 수 있다. 베르메르는 칼뱅교도였고, 카타리나 볼네스는 가톨릭 신자였다. 결국 가톨릭 신자였던 레오나르트 브라메르가 틴스를 설득했다. 베르메르가 가톨릭으로 개종하여 장모의 마음을 얻었다는 주장도 있으나 그에 관한 증거는 없다.

결혼한 베르메르는 '메헬렌'에서 살다가 1660년 예수회 선교회가 있는 가톨릭 지역인 오우데 랑헨데이크의 마리아 틴스의 집으로 들어갔다. 늘어나는 아이들을 먹여 살리려고 걱정한 적이 없는 것으로 보아 비교적 순탄하게 생활했던 것 같다. 카타리나는 모두 열다섯 명의 자녀를 낳았는데, 넷은 어려서 죽었다. 베르메르가 그림을

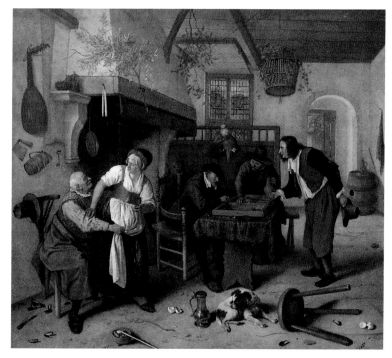

얀 스텐
술집에서, 연도 미상
1653년 베르메르는 델프트의 성 루가 길드 회원이 되었다. 그는 화가일 뿐만 아니라 화상이기도 했다. 베르메르는 아버지가 죽은 다음 메헬렌 경영을 물려받았을 것이다. 델프트 출신의 또 다른 화가인 얀 스텐은 1654년 메헬렌에 세를 내어 술집을 경영하면서, 이곳에서 벌어지는 일들을 소재로 많은 그림을 그렸다. 하지만 그의 그림들은 현실에 충실하기보다 사람들의 못된 행동거지를 꼬집는 풍자가 주를 이룬다.

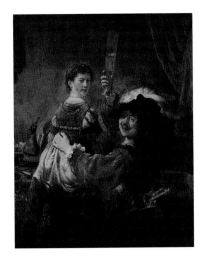

렘브란트
술집의 탕아로 분한 렘브란트와 사스키아,
1636년경
17세기 네덜란드 회화에서 빈번하게 마주칠 수 있는 사창가 장면은 성경에 등장하는 탕아 이야기로부터 시작되었다. 렘브란트는 이 에피소드를 사스키아와 함께 있는 자화상을 통해 재현했다.

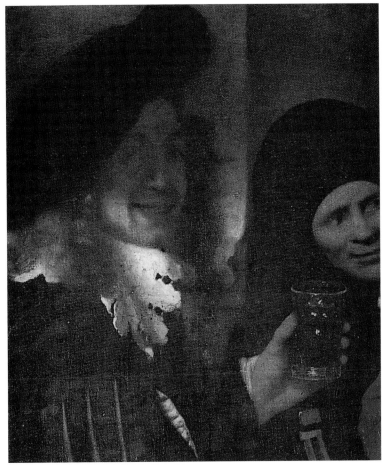

〈여자 뚜쟁이〉(25쪽)의 부분
베르메르의 유일한 자화상으로 간주되는 그림이다.

그래서 얻는 수입만으로 가족을 부양하기는 힘들었을 것이다. 그는 일 년에 평균 두 점 정도의 그림을 그렸다. 베르메르는 쭉 메헬렌을 경영했을까? 확실치 않다. 17세기 네덜란드 화가들은 흔히 부업을 갖고 있었다. 예를 들어 얀 스텐은 1654년에 '뱀'이라는 이름의 술집(8쪽 참조)을 경영했다.

베르메르가 아버지처럼 화상으로 일한 것은 틀림없다. 자기 그림보다는 다른 화가의 그림을 팔아서 더 많은 수입을 거두었을 것이다. 그럼에도 공적인 문서에는 직업을 '화가'라고 표시했다. 이는 1662~1663년과 1670~1671년 두 차례에 걸쳐 대표를 지내기도 했던 성 루가 길드의 기록에도 나타난다.

베르메르의 가족이 마리아 틴스의 집에 정착했다는 사실에서 볼 수 있듯이 두 사람의 관계는 상당히 좋아졌다. 당시 틴스는 벽돌 공장과 부동산, 여러 종류의 투자, 금융자산 등으로 엄청난 부를 쌓은 남편 레이니르 볼네스와 별거 중이었다. 그녀는 1661년 여동생 코르넬리아의 재산을 상속받아 여러 곳에 농장을 소유하고 있었으며, 스혼호벤 근처의 농장 '봉 르파(맛있는 식사)'를 세놓기도 했다. 1676년 공증인이 작성한 마리아 틴스의 가택 자산목록에 따르면 그녀는 상당한 부자였다. 공증 서류에는 가구와 의상, 부엌집기 세부 목록이 적혀 있고, 방은 열한 개, 지하창고가 하나, 다

베르메르의 고향
17세기에 델프트는 네덜란드에서 자기 타일 산업의 중심지였다. 또한 델프트의 도자기 업자들은 중국의 고급자기를 모방하려 노력했다. 이 때문에 부르주아 가정에서는 델프트 자기를 사용하는 경우가 많았다.

12쪽
〈포도주 잔(귀족 남성과 포도주를 마시는 여성)〉(37쪽)의 부분
장모의 집
베르메르의 가족은 장모의 집 아래층에 기거했다. 그의 그림에 자주 등장하는 육중한 참나무 탁자와 가죽으로 덮인 의자는 모두 이 집의 가구들이다.

락방이 하나 있다고 적혀 있다. 베르메르는 가족들과 아래층에 살면서 위층에 작업실을 마련하고 이젤 두 개와 팔레트 세 개를 두었다. 작품에 자주 등장하는 육중한 참나무 탁자와 가죽 의자(12쪽)도 그 작업실에 있던 가구들이다. 마리아 틴스는 여러 점의 회화 작품을 소장하고 있었다. 그 중에는 아마 베르메르가 그림 속에 등장시켜 '해석의 단서'로 활용했던 작품들, 특히 〈신앙의 알레고리〉(80쪽)의 뒤편 벽에 걸려 있는 〈십자가에 못 박힌 예수〉나 디르크 반 바뷔렌의 〈여자 뚜쟁이〉(24쪽) 등이 포함되어 있었을 것이다. 그런가 하면 부인의 옷인 흰 담비털이 달린 노란색 새틴 상의를 색채만 조금 바꿔서 그림의 소도구로 사용하기도 했다. 마찬가지로 살림살이며 집기도 조금씩 변형해서 그림의 목적에 부합하도록 작품 속에 그려 넣곤 했다.

베르메르는 미술시장에 내놓기 위해 그림을 그린 적이 거의 없었다. 대신 자신의 작품을 아끼는 후원자나 애호가들을 위해 작품을 제작했다. 작품 수가 매우 적은 것은 이런 연유에서이다. 그의 후원자 중에 헨드리크 반 보이텐이라는 빵 제조업자가 있었는데, 프랑스의 귀족 발타자르 드 몽코니가 1663년 델프트를 방문했을 때 만난 사람일 것이다. 드 몽코니는 그때의 일을 이렇게 적었다. "델프트에서 베르메르를 만났지만, 정작 본인은 자신의 그림을 한 점도 가지고 있지 않았다. 대신 어느 빵집에서 그림 한 점을 볼 수 있었다. 무려 100리브르나 주고 샀다지만 6피스톨(1피스톨은 10길더)도 아까워 보였다."

또 다른 후원자인 인쇄업자 야코프 디시위스는 베르메르의 집과 가까운 시장 광장에 살고 있었다. 1682년에 작성된 그의 재산 목록에는 베르메르의 그림 19점이 들어 있다. 1696년 암스테르담의 화상 헤라르트 호우에트가 경매에 부쳤던 베르메르

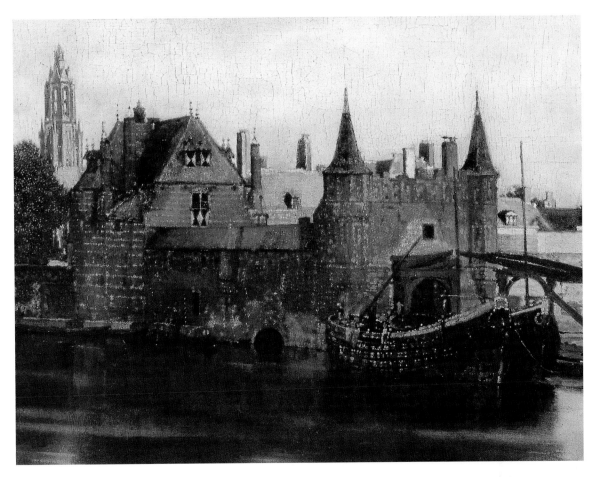

〈델프트 전경〉(19쪽)의 부분
스히담 문(門)과 니우베 케르크
스히담 문을 포함한 전면의 건물들은 그늘에 잠겨
있는 반면, 니우베 케르크 종루 등 후면으로 보이는
건물들은 햇빛으로 밝게 빛나고 있다.

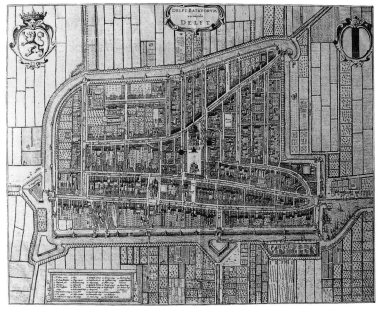

델프트 지도
빌렘 블라외가 제작한 네덜란드 지도 중에서,
1649년

● 베르메르가 태어난 곳으로 간주되는 여관
'나는 여우'
▲ 베르메르의 아버지인 레이니르 얀스가
경영했던 여관 '메헬렌'
■ 베르메르가 자기 부인과 함께 기거했던
장모 마리아 틴스의 집
＊ 베르메르가 〈델프트 전경〉을 그린 장소

의 그림 21점 가운데 대부분은 디시위스의 소장품이었을 것이다.

베르메르는 그림 감정에서도 이름이 높았다. 화상 헤라르트 오일렌뷔르흐가 브란덴부르크의 대선제후인 프리드리히 빌헬름에게 3만 길더에 팔아넘긴 베네치아와 로마 회화 컬렉션을 감정하는 명예로운 일을 맡았다. 브란덴부르크 대공은 이 그림들이 "서툴고 조잡한 위조품"이라며 돌려보냈다. 1672년 베르메르는 역시 델프트 출신인 동료 화가 한스 요르단스와 함께 헤이그로 가서 공증인 앞에서 이 작품들이 라파엘로와 미켈란젤로의 것이 아니며, 오일렌뷔르흐가 제시한 가격의 10분의 1 가치밖에 안 된다고 감정했다.

베르메르는 말년에 갑자기 재정상태가 나빠져 빚을 지게 되었다. 그는 1675년 7월 5일 암스테르담에 가서 1000길더의 돈을 빌렸다. 그로부터 몇 년 전인 1672년에 프랑스와 네덜란드 사이에 전쟁이 발발했고, 프랑스군은 네덜란드 제주(諸州) 북쪽까지 빠르게 진격해왔다. 이때 베르메르도 치명적 손실을 입었다. 프랑스군에 대한 마지막 방어수단인 둑이 허물어져 넓은 지역이 수몰되었기 때문이다. 이로 인해 마리아 틴스가 소유하고 있던 스혼호벤 근방의 소작 농지가 물에 잠겨, 베르메르 가족의 정기적 수입원이던 소작료를 받을 수 없게 되었다. 이 '람프야르', 즉 대재앙의 해인 1672년 이래 베르메르의 그림은 한 점도 팔리지 않았다. 그의 부인이 전쟁 동안 겪었던 참상을 증언하기도 했다. "그런 까닭에, 그리고 아이들에게 드는 많은 비용을 감당할 자산이 더 이상 남아 있지 않은 상황에서, 남편은 급속도로 의기소침해지고 쇠약해져 앓아누운 지 하루 반나절 만에 세상을 떠났다."

베르메르는 1675년 12월 15일 델프트의 우우데 케르크(구교회) 가족묘지에 묻혔다. 그는 미성년인 열한 명의 자녀를 남겼는데, 그 중 여덟 명은 여전히 집에 살던 것 같다. 부인은 빚에 시달렸고 헤이그 고등법원에 재산 관리를 청구해야만 했다. 그래서 당시 델프트에서 포목점을 운영하면서 현미경 등의 발명품으로 국제적 명성을 누리고 있던 안토니 반 레웬후크(1632~1723, 75쪽 참조. 1680년 런던 왕립협회의 공식 회원)가 베르메르의 재산 관리인으로 임명되었다.

당시 카타리나 볼네스가 소유하고 있던 남편의 그림은 〈회화의 알레고리〉(83쪽)라 불리는 작품과 〈진주 목걸이를 한 여인〉(57쪽)뿐이었다. 그녀는 1676년 2월 24일 자신의 어머니에게 진 빚을 대신하여 〈회화의 알레고리〉를 넘겨주었다. 다른 그림들은 거의 모두 인쇄업자인 야코프 디시위스가 소유하고 있었다. 그는 1695년 10월에 사망했으며, 그로부터 6개월이 지난 뒤 암스테르담에서 베르메르의 그림 21점이 경매에 부쳐졌다.

1696년의 경매 물품 목록에는 베르메르 외에 다른 화가들의 작품도 상당수 포함되어 있었다(경매에 나온 작품은 총 134점). 이 목록은 베르메르에 대한 당시의 평가를 보여주는 유익한 자료다. 그의 작품들은 일반적인 시장가격과 비교할 때 결코 낮은 금액이 아니었다. 현재 워싱턴에 있는 〈진주 무게를 재는 여인〉(59쪽)이 목록 1번이었는데 감정가가 150길더였고, 감정가가 가장 높은 작품은 목록 31번 〈델프트 전경〉(19쪽)으로 200길더였다. 얀 스텐은 초상화 3점에 같은 금액을 받은 적이 한 번 있었고, 이사크 반 오스타데는 1641년 작품 13점을 27길더에 팔았다. 베르메르의 절정기 작품은 델프트 미술시장에서 가장 비싼 그림이었다. 1663년경에는 인물 한 사람만 그린 작품이 600길더에 팔렸다고 한다.[1]

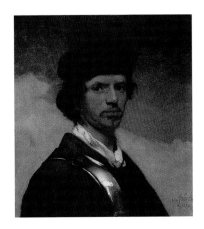

카렐 파브리티위스
자화상, 1654년
베르메르의 스승으로 여겨지는 카렐 파브리티위스는 1640년경 렘브란트에게 그림을 배우고 1650년 이후 델프트에 정착했다. 그는 델프트 화약공장이 폭발했을 때 죽었다. 그의 장례식 때 낭송되었던 조사(弔辭)에서 베르메르는 그의 후계자로 지목되었다. "애석하게도 불사조(카렐 파브리티위스)가 운명했노라/ 영광의 절정에서 세상을 떠났노라./ 죽음의 재로부터 새로운 장인이 분연히 일어났으니/ 베르메르가 바로 그의 뒤를 따를 것이다."

델프트 성 루가 길드의 등록부, 1675년경
길드의 기록은 베르메르의 생애에 대한 정보를 제공하는 귀한 자료 가운데 하나이다. 베르메르는 78번에, 그의 스승으로 간주되는 파브리티위스는 75번에 각기 이름이 적혀 있다.

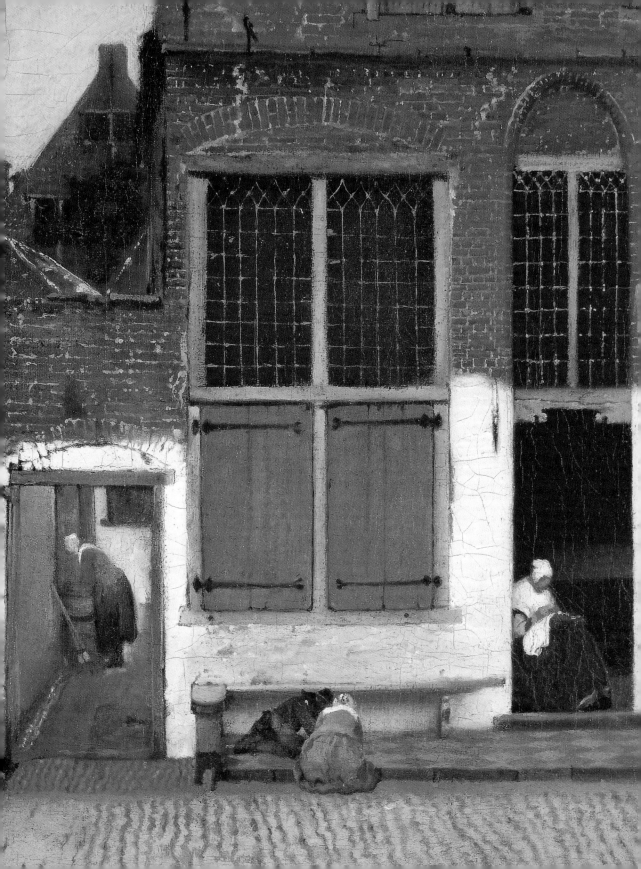

델프트 전경

도시와 거리

베르메르는 두 차례에 걸쳐 고향인 델프트를 그렸다. 하나는 〈델프트 거리〉(17쪽)이고, 다른 하나는 이보다 훨씬 큰 작품인 〈델프트 전경〉(19쪽)이다.

네덜란드 화가들이 미술시장에 내놓으려고 도시 전경을 그린 경우는 거의 없다. 대개 이런 그림들은 공적으로나 개인적으로 주문한 것이다. 작품 값도 주문받지 않고 그린 풍경화들보다 훨씬 비쌌다. 가령 1651년 시의회는 얀 반 호이엔이 그린 헤이그 전경 그림 값으로 650길더를 지불했다. 몬티아스의 조사에 따르면, 당시 풍경화 값은 평균 16.6길더 가량이었다.[2] 베르메르 사후인 1696년 5월 16일자 경매 목록 32번에 등재된 델프트 전경 그림은 상당히 높은 가격인 200길더였다. 베르메르는 〈델프트 전경〉을 그릴 때 카메라 옵스쿠라를 사용했으며(18쪽 참조), 1649년 빌렘 블라외가 제작한 지도의 델프트 부분을 통해 재구성해볼 수 있듯이 어느 집의 높은 곳에서 그렸다. 스히 강가의 인물들이 굽어보인다는 점에서 화가의 시점이 비교적 높다는 것을 알 수 있다. 전면으로 강가가 약간 비스듬하게 절단되도록 한 배치는 1618년 에사이아스 반 데 벨데가 〈지리크제 전경〉에서 보여준 재현방식이다. 전면의 강변을 삼각형으로 재현하는 방식은 대(大)페테르 브뢰헬에 의해 네덜란드 회화에 도입되었다.

전반적으로 볼 때 이 그림은 베르메르의 다른 실내화처럼 건물을 그림과 평행하게 배치하는 그만의 원칙을 충실히 따르고 있다. 따라서 수직 배치를 선호하는 베르메르의 경향이 잘 드러난 〈델프트 전경〉은 헤리트 베르크헤이데나 얀 반 데르 헤이덴 등이 그린 도시 광경과 뚜렷이 구분된다. 그들은 원근법의 입체감을 사용해서 도시 내부 생활을 부각시키려 했다.

베르메르는 그림에 통일된 느낌을 부여하고자 했다. 그의 그림은 황토색이나 갈색이 주조를 이루는데, 구름의 위치에 따라 부분적으로 햇빛을 받아 빛나는 기와 지붕을 표현할 때는 경우에 따라 붉은색이나 노란색으로 밝게 강조한다. 야코프 반 로이스달도 똑같은 효과를 희미하게 후경에 표현하곤 했다. 마찬가지로 스히담 문처럼 전면에 배치된 건물군은 그늘에 잠겨 있고, 그림 중앙으로 보이는 브라반트 후기 고딕 양식의 니우베 케르크 성당의 높은 종루를 포함한 뒤편 건물군은 비현실적으로까지 보이는 밝은 햇빛 속에 있다. 베르메르가 고의적으로 정치적 의미를 부여했다고 가정해볼 수 있는 대목이다. 니우베 케르크에는 1622년 이래 헨드리크 데 케이세르가 조성한 오라녜 공 빌렘 1세의 무덤이 있었기 때문이다. 빌렘은 델프트에서 스페인 지배에 항거했던 영웅으로 크게 칭송받는 인물로 1584년 델프트의 프린센호프에

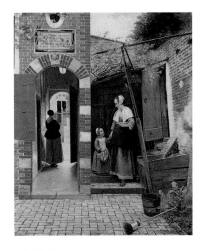

피테르 데 호흐
마당의 하녀와 아이, 1658년
피테르 데 호흐(1629~1683)는 한때 델프트에 살았으며, 생활풍경을 그리기도 했다. 베르메르는 틀림없이 호흐의 작품을 접할 기회가 있었을 것이다. 특히 안주인이 통로에 서서 관람자에게는 보이지 않는 거리 풍경을 바라보고 있는 뒷마당 장면을 그린 이 그림을 말이다.

〈델프트 거리〉(17쪽)의 부분
놀이하는 아이들
교훈적 목적으로 아이들의 놀이를 정밀하게 그렸던 대(大)브뢰헬과 같은 선대의 플랑드르 화가들과는 달리, 베르메르는 아이들이 땅바닥에서 어떤 놀이를 하고 있는지 정확하게 보여주지 않아서 궁금증을 자아낸다.

X선 촬영으로 포착한 〈델프트 전경〉의 앞선 버전. 현대 X선 기술로 유화 밑에 그린 드로잉을 투사해서 볼 수 있게 되었다. 처음 베르메르는 종탑들이 물에 온전하게 비친 모습을 그리고자 했다.

서 살해되었다.

강둑 근처의 어두운 건물에는 점점이 박힌 작은 색채 알갱이가 벽돌의 연결부를 이루고, 오른편 기중기 옆의 커다란 배는 무게감을 잃고 희미하게 번쩍인다. 이러한 미학은 베르메르가 사용한 카메라 옵스쿠라와 직접 관련되어 있다. 베르메르가 지형학적으로 그려낸 델프트 전경도 어느 정도 '추상성'을 띠고 있다. 그림의 여러 부분에서 이 광학기계가 만들어내는 반사광이나 굴절 또는 불명확한 부분 등을 목격할 수 있기 때문이다.

베르메르는 야코프 반 로이스달처럼 끊임없이 바뀌는 구름의 움직임과 그로 인한 빛의 효과를 세심하게 관찰했다. 그의 그림에서 시간은 매우 중요한 역할을 한다. 하지만 역설적으로 이 그림은 사람의 손이 닿지 않는 외딴 장소에서 느껴지는 고요함과 정지된 느낌을 전달한다.

보다 이른 시기에 제작한 듯한 〈델프트 거리〉(17쪽)도 시간과는 무관한, 정적이 감도는 고요한 작품처럼 보인다. 길 건너편에는 관람자의 시선과 평행하게 그어놓은 가로선이 보이고 너머로는 마치 총안(銃眼)처럼 보이는 계단식 합각머리를 한 벽돌 전면이 자리한다. 주택의 벽돌 전면을 보면 왼편이 더 낮지만 결국은 이웃집 벽돌 전면으로 이어진다. 두 주택을 연결하는 벽 위로는 뒤편 집들의 합각머리와 지붕이 보인다. 집의 덧창은 대부분 닫혀 있어서 폐쇄적인 느낌을 준다. 열린 문으로 레이스를 짜는 여인이 보인다. 뒤편 실내는 어두워서 분간이 어렵다. 문을 지주로 받쳐 대충 고쳐 놓은 마당으로 통하는 좁은 통로에는 하녀가 통 내지 빗물받이 용기로 보이는 물체 옆에서 무엇인가에 열중하고 있다. 후에 장 바티스트 시메옹 샤르댕이 이 모티프를 즐겨 사용하곤 했다. 가사에 몰두하는 두 여인은 아무 특징도 보이지 않는다. 하녀는 고개를 돌리고 있어서 얼굴이 보이지 않는다. 실내에 앉아 있는 여인의 얼굴도 그저 점으로만 표시된 채 벙거지와 컬러, 레이스의 흰색으로 둘러싸여 있다. 건물 전면 하단에 거칠게 칠해진 회벽도 마찬가지로 하얗다. 집 앞 길바닥에 엎드려 놀고 있는 두 아이의 얼굴도 보이질 않으며, 무엇을 하면서 노는지도 알 수 없다. 어쩌면 17세기 네덜란드 종교화에서 흔히 볼 수 있듯이 보도블록을 들어 올리는 놀이를 하고 있는지도 모른다.[3]

그림의 등장인물들은 서로 아무런 교류도 없이 조용히 자기 일에만 열중하고 있다. 그럼에도 관람자는 이들 사이에 호응관계 내지는 유사성이 존재한다고 생각한다. 이때보다 조금 이른 1658년에 피테르 데 호흐가 그린 〈마당의 하녀와 아이〉(15쪽)도 마찬가지다. 베르메르도 이 그림을 보았을 것이다. 그림의 오른편에는 마구간처럼 보이는 헛간에서 나오는 소녀와 하녀가 그려져 있는데, 이들은 그림 왼편 골목에 서 있는 안주인과 격리되어 있는 듯이 보인다.

델프트 거리, 1657~1658년경
베르메르는 주택들을 그림과 평행하게 그리면서 특히 심하게 마모된 벽돌을 전면에 세심하게 재현했다. 그림은 고정된 듯한 느낌을 주지만, 실제로는 비를 머금은 구름에서 볼 수 있듯이 시간의 흐름과 진행을 나타낸다.

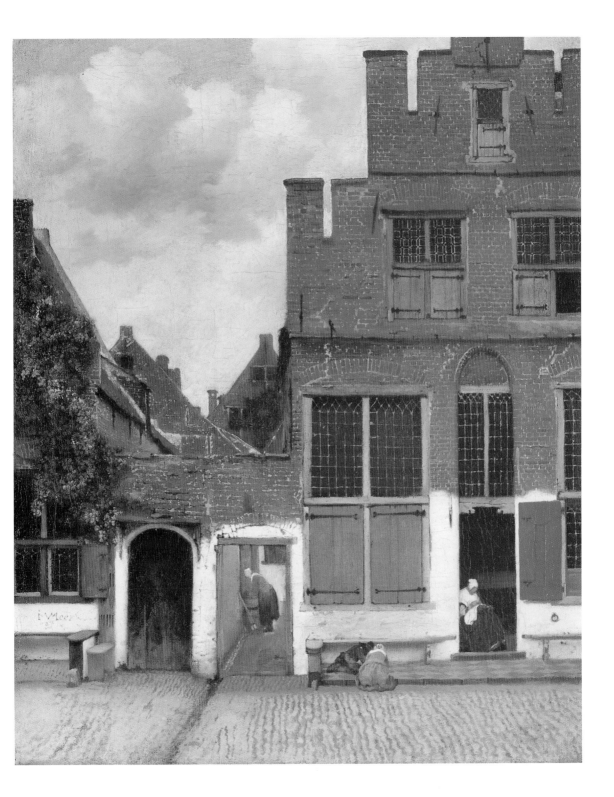

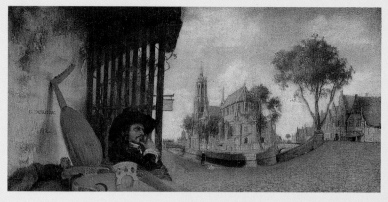

카렐 파브리티위스
델프트 전경과 악기 상인의 진열품, 1652년
파브리티위스의 델프트 전경도
카메라 옵스쿠라를 사용한 흔적이 있다.

카메라 옵스쿠라
고대에도 이미 '검은 방'의 원리가 알려져 있었지만, 특히 지형학적 목적으로 카메라 옵스쿠라가 사용되기 시작한 것은 16세기에 이르러서이다. 이후 곧바로 휴대용 장치가 고안되어 종이나 유리판 위에 투사된 이미지를 다른 매체에 옮겨서 재현했다. 베르메르는 〈델프트 전경〉에 이 장치를 사용한 것으로 보인다.

〈델프트 전경〉(19쪽)의 부분

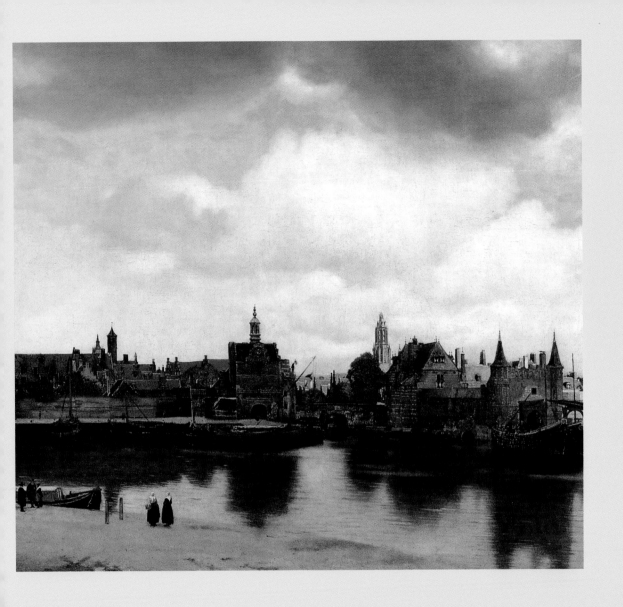

델프트 전경, 1660~1661년경
베르메르는 이 그림을 어느 집의 높은 곳에서 그렸던 것 같다.
지형학적 특성에 관심을 두었던 당시의 도시경관 화가들이
멀리서 도시 전체를 포착한 것과 달리 베르메르는 한 부분을 가까이서 재현했다.
구름을 뚫고 밝게 빛나는 햇빛은 정치적 의미를 지니는 듯하다.
환히 빛나는 니우베 케르크는 그림이 그려지기 반세기 전부터
중요한 국가적 상징인 오라녜 공 빌렘 1세의 무덤이 자리하고 있었던 곳이다.

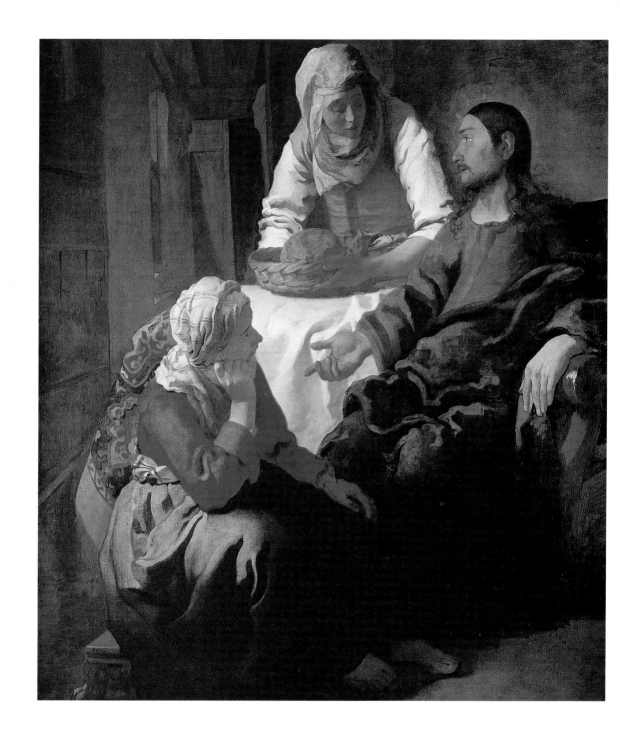

마리아와 마르타의 집에 있는 예수, 1654~1655년경
이 그림은 베르메르의 초기작 가운데 하나이다.
당시의 예술론에 따르면 성서에서 가져온 주제는 가장 고상한
회화로 평가받는 역사화에 속했다. 베르메르는 성 루가 길드에 가입하면서
이 분야에서 역량이 있음을 보여주고 싶어했을 것이다.

"마리아는 좋은 편을 택했다"

가장 고상한 작업: 역사화

베르메르가 그린 수많은 풍속화를 염두에 둔다면, 당시에 그의 초기작 다수가 역사화로 분류되었다는 사실에 놀랄지도 모른다. 젊은 베르메르는 화가 길드에 가입할 때 사람들에게 본인이 이른바 '교양 있는 화가'임을 보여주고 싶어했을 것이다. 혹은 사람들이 그런 화가를 기대했을지도 모른다. 그 시기에 제대로 된 화가는 '데코룸(점잖음)'과 예의범절의 원칙에 입각한 장엄한 그림을 그릴 줄 알아야 했다. 당시 회화의 규범을 정했던 파리 아카데미의 등급에 따르면 첫째로 꼽히는 회화 장르는 역사화였고, 다음으로 초상화, 풍경화, 정물화, 동물화 등이 꼽혔다. 일찍이 카렐 반 만데르와 같은 네덜란드 작가들도 예술론(『헤트 스힐데르북』, 하를렘, 1604년, 폴리오 281a)에서 역사화를 가장 고귀한 예술의 임무로 규정한 바 있다. 역사화는 성서 속의 모티프나 성인의 생애 내지 교회사와 같은 종교적 주제나 고대사와 신화에 관련된 주제를 다루었다.

〈마리아와 마르타의 집에 있는 예수〉(20쪽)의 부분
강한 색채 대비
베르메르는 색의 대비 효과를 즐겨 구사했다. 그림 속 밝은 색의 식탁보는 마리아의 붉은 상의와 예수의 푸른 겉옷과 강한 대비를 이룬다.

루가복음의 일화를 다룬 〈마리아와 마르타의 집에 있는 예수〉(160×142cm, 20쪽)는 베르메르의 여러 후기작들과 비교해보면 비교적 큰 작품이다(1669~1670년경에 그린 〈레이스를 짜는 여인〉은 베르메르의 그림 가운데 가장 작은 그림으로 24.5×21cm이다. 63쪽). 성서의 이 구절은 예수가 시장에 나가 마르타라는 여인의 집에 초대되어 음식을 들게 된 이야기를 설명하고 있다. 마르타는 부엌에서 음식 준비에 여념이 없는데 동생인 마리아는 예수의 말씀을 듣고 있었다. 이를 본 마르타가 예수께 어찌하여 동생에게 음식 준비하는 것을 돕도록 하지 않느냐고 묻는다. 그러자 예수는 이렇게 말씀하신다. "마르타야, 마르타야, 네가 많은 일로 염려하고 근심하나 참으로 관심을 가져야 할 일은 한 가지뿐이다. 마리아는 좋은 편을 택했으니 그것을 빼앗기지 않을 것이다." 이는 16세기 플랑드르 회화에서 즐겨 다루던 주제 가운데 하나이다. 이 주제 덕분에 사람들은 종교 개혁자들이 피상적이라는 이유로 거부해온 선행의 문제에 다가갈 수 있었다. 또한 인문주의자들이 주장하던 '비타 악티바(활동적 삶)'와 '비타 콘템플라티바(관조적 삶)' 사이의 대조를 명확하게 보여줄 수 있었다.

〈마리아와 마르타의 집에 있는 예수〉의 피라미드형 구도는 비교적 단순하고 복잡하지 않다. 전면에 위치한 마리아는 나무 칸막이가 고작인 검소한 방에서 예수의 발치에 놓인 낮은 의자에 앉아 있다. 예수는 소용돌이 장식이 새겨진 의자에 앉아 있는데 머리 뒤편으로는 가벼운 후광이 비친다. 마리아 쪽으로 뻗은 예수의 손이 그녀가 좋은 쪽을 선택했음을 말해준다. 마리아는 신발을 벗고 있는데 이는 겸양의 표현이다. 손으로 머리를 괸 자세는 우수에 관한 도상학을 따른 것이다. 이는 '관조적 삶'

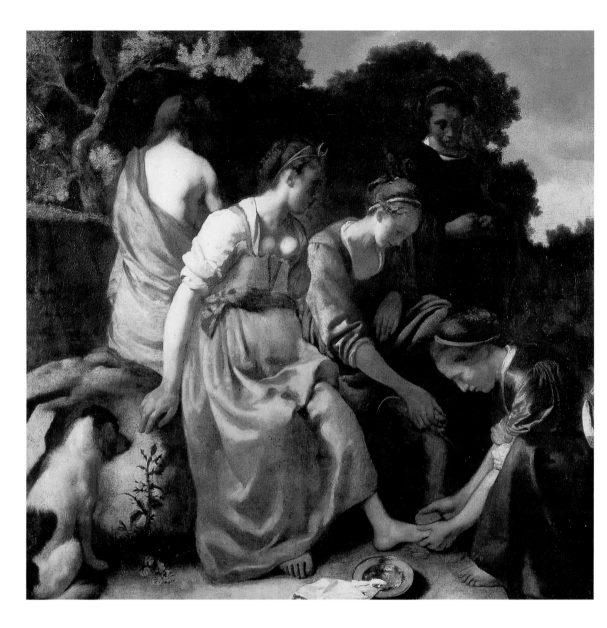

디아나와 일행, 1655~1656년경
베르메르의 또 다른 초기작인 이 그림은 신화를 주제로 삼아 그린 역사화이다. 디아나는 사냥의 여신이면서 정절의 상징이다. 베르메르는 아마도 야코프 반 로(1614~1670)의 그림을 참고한 듯하다.

에 속하는 사색과 명상을 의미한다.

　베르메르는 널찍한 붓을 이용해 물감을 두껍게 발랐다. 이 점은 거칠게 위로 들춰진 의상 주름에서 특히 두드러진다. 베르메르는 밝고 강한 색채 대비를 선호했다. 이 그림에서는 흰 식탁보가 예수의 옷에서 보이는 진한 청색과 마리아가 입고 있는 상의의 주홍색과 강렬한 대비를 이룬다.

　초기에 그린 두 번째 역사화는 〈디아나와 일행〉(22쪽)으로 베르메르는 이 작품의 주제를 오비디우스의 『변신』(3권, 138~253)에서 가져왔다. 그리스 신화에서 디아나는 사냥의 여신이자 순결을 구현하는 존재이다. 여신이 목욕하는 모습을 훔쳐보는 악타이온의 모티프만큼 순결한 처녀성과 근엄하고 정숙한 면모가 관음성에 의해 위

협을 받는 장면을 잘 표현하는 것은 없다. 티치아노는 1559년에 스페인의 펠리페 2세를 위한 그림을 그리면서, 베르메르가 재현한 오비디우스 이야기의 바로 다음 장면을 묘사했다.[4] 티치아노는 누드를 그림의 주제로 삼았는데, 당시에는 누드가 수치스러운 것으로 인식되고 있었다. 그의 자유로운 묘사방식은 거꾸로 관람자의 편견을 불러왔고 그림 자체가 부정한 의미를 담고 있다는 비난을 들었다. 티치아노의 관능적인 그림에 비해 움직임이 적은 베르메르의 그림은 점잖아 보인다. 또 다른 네덜란드 화가인 야코프 반 로가 1648년에 그린 그림이 베르메르에게 영향을 준 듯하다. 그의 그림에서는 이미 사람들이 거북하게 생각하던 누드를 회피하려는 경향을 읽을 수 있다. 베르메르의 그림에서는 옷을 반쯤 벗고 초승달 모양의 머리장식을 한 님프가 디아나의 뒤편에 정숙한 자세로 등을 돌리고 있다.

그림 속에는 몇 명의 인물만 보인다. 디아나 여신과 두 여인이 사냥 후 휴식을 취하려고 바위에 걸터앉아 있다. 뒤편에선 어두운 옷을 입은 님프가 무심한 표정으로 또 다른 님프가 여신의 발을 씻겨주는 의식 행위를 바라보고 있다. 베르메르는 정화의 모티프를 넘어 디아나를 예수와 유형학적으로 닮은꼴 관계에 놓았다. 이런 까닭에 이 작품이 종교적 성격을 띠게 된 것이다. 동시대인 1654년에 렘브란트가 그린 발을 씻는 밧세바(사무엘하 11) 그림(23쪽)에서도 유사한 점을 발견할 수 있다.

그림에는 이제 막 어둠이 내리기 시작한 저녁 무렵의 무겁고 우울한 분위기가 감돈다. 여인들의 얼굴도 그늘에 잠겨 있다. 이러한 어둠은 그리스 신화에서 디아나가 달의 여신인 셀레네와 동일시된다는 사실과도 관계가 있다. 이런 까닭으로 여신이 초승달 장식을 머리에 얹고 있는 것이다. 또 디아나는 출산을 돕는다고 알려져 있는데, 달의 축축한 기운이 분만을 촉진한다고 믿었기 때문이다.

베르메르의 초기작인 이 그림은 인물의 동작이나 자세를 묘사함에 있어 아직 결점과 단점을 보인다. 이 그림과 비교할 수 있는 야코프 반 로의 그림은 구성이나 마무리가 훨씬 세련된다. 야코프 반 로의 그림이 아카데미적인 분위기를 짙게 풍기는 반면 이 그림은 서툴고 촌스럽다. 1876년 마우리츠호이스 미술관이 이 작품을 구입할 때, 렘브란트의 작업실에서 수업한 니콜라스 마스의 그림으로 오인되었다는 사실은 시사하는 바가 많다. 존 내시는 디아나 여신을 그린 이 그림이 '확연히 렘브란트풍'[5]이라고 말하기도 했다.

매춘 장면

드레스덴에 있는 〈여자 뚜쟁이〉(25쪽)에는 이런 결점이 없다. 제작연대(1656)가 표시되어 있는 이 그림은 베르메르가 풍속화로 옮겨가면서 그린 작품이다. 힐로크는 이 그림이 위트레흐트의 카라바조파 화가인 디르크 반 바뷔렌(1590~1624)의 동명 작품에서 영감을 얻어 그린 것이라고 추측한다. 이 그림은 마리아 틴스의 소유였으며, 그림 속 그림을 재현하는 여러 실내화 가운데 하나이다.

이 그림은 네덜란드 풍속화의 하위 장르로 이름이 높았던 '보르델트예' 즉, 매춘 장면을 그린 것이다. 이런 그림들이 대단한 인기를 끌었던 까닭은 일상의 도덕이 점점 더 엄격해지면서 사람들에게 보상심리가 생겼기 때문이다. 당시 매춘 장면을 담은 그림들은 창녀들과 어울려 흥청망청 돈을 낭비한 탕아 이야기에서 주제를 빌려오곤 했다(루가복음 15:11 이하). 그러한 장면은 루카스 반 레이덴의 작품이나 익명의

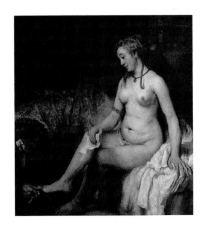

렘브란트
다윗왕의 편지를 든 밧세바, 1654년
밧세바를 그린 렘브란트의 이 그림은 베르메르가 같은 시기에 그린 여신의 발을 씻는 그림(22쪽)과 유사한 면이 있다. 발을 씻는 행위는 디아나와 밧세바, 예수 사이에 유형학적 상관관계를 만들어낸다.

프란스 반 미리스
군인과 창녀, 1658년
그림 속 교미 중인 한 쌍의 개는 이 그림에서 어떤 일이 벌어지는지에 관한 암시이다.

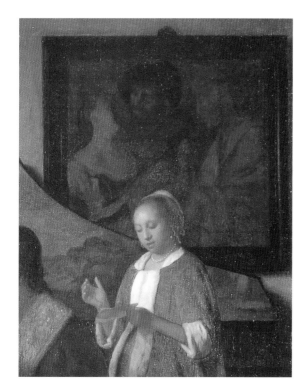

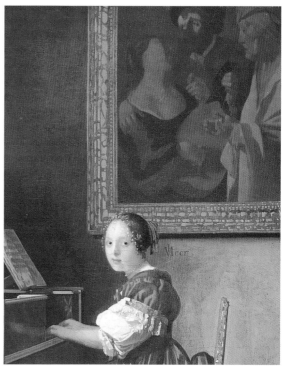

디르크 반 바뷔렌
여자 뚜쟁이, 1622년
베르메르의 장모는 매춘 장면을 그린 바뷔렌의 작품을 가지고 있었다. 이 작품은 베르메르의 두 작품에서 그림 속 그림으로 등장한다. 바뷔렌의 그림은 동명의 베르메르 작품에 영향을 주었을 것이다.

위 왼쪽
〈연주회〉(40쪽)의 부분

위 오른쪽
〈버지널 앞에 앉은 여인〉(43쪽)의 부분

예술가가 제작한 '소르헬로스' 연작(암스테르담, 1541년) 같은 16세기 판화 작품에 구체적으로 표현되기도 했다. 이 우화는 아버지가 방탕했던 아들을 사랑으로 감싸고 용서한다는 내용을 담고 있다. 원래 이 예화는 가톨릭의 해석과 대조되는 개신교의 해석, 즉 신이 베푸는 자비의 원리를 보여주기 위한 것이었다.[6]

　매춘이라는 주제는 대중적인 인기를 얻으며 빠른 속도로 독립된 장르를 형성했다. 인문주의적 입장에서도 이 장르는 교훈을 전달하기에 용이하다고 여겨졌다. 매춘굴에 들락거리다가는 인생을 망칠 수 있다는 경각심을 줄 수 있었기 때문이다. 실제로 당시 풍자문학에서는 이와 비슷한 상황에서 벌어지는 사기행각이나 도난 등을 문제 삼곤 했다. 1494년 제바스티안 브란트가 쓴 『광인들의 배』를 예로 들 수 있다. 이런 글들은 술을 많이 마시면 스스로를 지키기 힘들며, '술꾼'의 종말은 비참하다고 경고한다.

　당시의 풍속화들은 대부분 현실을 있는 그대로 재현했을 뿐 아니라 사람들을 교화하려고 했다. 매춘을 다룬 작품 역시 매사에 조심하고 결코 허황되게 행동해서는 안 되며 냉정하게 이성을 지켜야 한다는 메시지를 담고 있다. 베르메르의 이 그림에서는 술, 즉 포도주를 중심으로 한 주제가 중심을 차지한다. 그림 속의 탁자는 액자 테두리와 평행하게 놓여, 관람자에게서 등장인물을 격리하는 듯하다. 양탄자가 덮인 탁자의 오른쪽에 술병이 놓여 있다. 노란 상의를 입은 여성은 왼손에 술잔을 쥐고 있고, 그림 왼편에 있는 진한 색 부르고뉴 전통 복장의 남자는 한 손에 류트를 쥐고 다른 손에는 술잔을 들고 있다.

　하지만 이 그림의 진짜 주제는 사랑도 돈으로 살 수 있다는 것이다. 포도주 때문

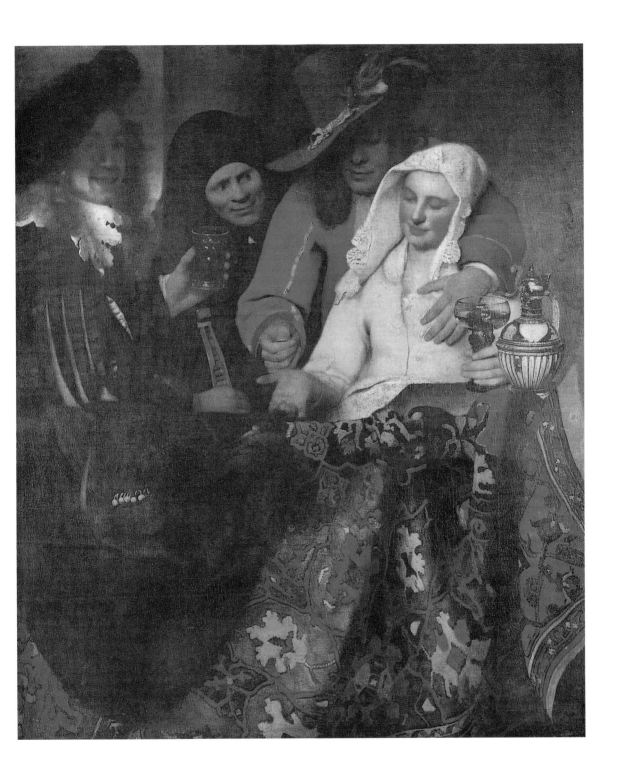

여자 뚜쟁이, 1656년

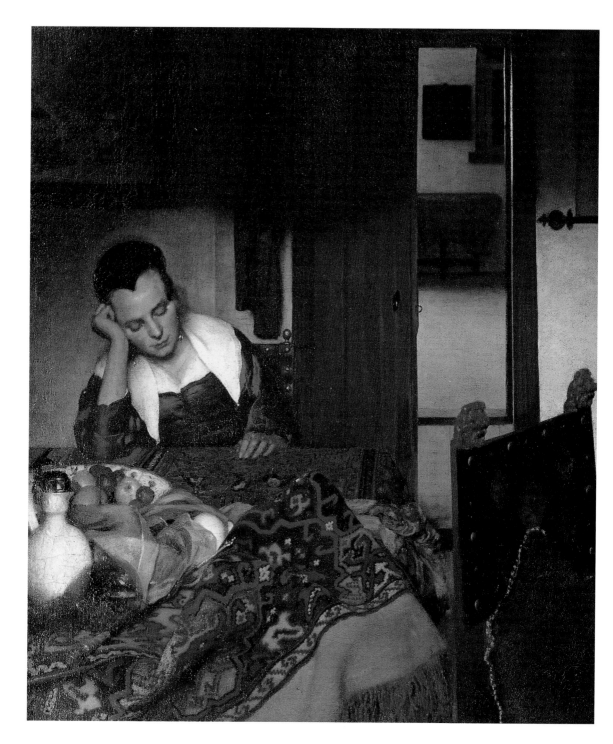

술에 취해 식탁에서 잠이 든 젊은 여인, 1657년경
이 여성은 입은 옷으로 보아 가정주부인 듯하다. 손으로 턱을 괴고 있는 모습은
'아케디아', 즉 나태함을 표현하는 전형적 표현이다. 전면에 보이는 술병이 말해주듯
술을 마신 탓에 깜빡 잠이 들었다. 즉 주부의 의무를 태만히 한 것이다.

에 볼이 빨개진 젊은 여자가 손을 내밀어 깃털 달린 모자를 쓰고 꽉 끼는 웃옷을 입은 기사가 내미는 돈을 받으려 한다. 이 그림이 매춘 장면을 얼마나 잘 표현하고 있는지 알려면 작품을 좀더 세심하게 들여다볼 필요가 있다. 양탄자가 깔려 있는 탁자 위에 짜다 만 레이스가 놓여 있다. 이로 미루어볼 때 그림의 무대는 일반 가정이다. 즉 가정주부가 뚜쟁이의 사주로 몸을 팔려는 것이다. 근처에 살고 있는 것으로 보이는 검은 옷의 뚜쟁이는 일이 잘 진척되는지 유심히 관찰하는 중이다. 이와 같은 주제를 다룬 작품으로 프란스 반 미리스의 〈군인과 창녀〉(23쪽)를 예로 들 수 있다. 이 작품은 매춘 장면을 구체적으로 구성하고, 교미 중인 한 쌍의 개를 통해 노골적으로 성행위를 암시했다. 이와 대조적으로 광경을 가까이서 포착한 베르메르의 그림은 점잖으며 해석의 여지가 많다.

술에 취해 잠이 든 젊은 여인

젊은 여인을 그린 현재 뉴욕에 있는 이 작품(26쪽) 역시 왼쪽 전면에 놓인 술병에서 알 수 있듯 포도주를 주제로 다루고 있다. 젊은 여성이 관람자와 마주보고 앉아 두꺼운 식탁보가 삼각형 모양으로 걸린 탁자에 오른팔을 기댄 채 머리를 괴고 있다. 여인은 잠이 든 듯하다. 1696년 5월 16일 암스테르담에서 매매될 때 이 작품의 제목은 〈술에 취해 식탁에서 잠이 든 젊은 여인〉이었고, 1737년 그림 주인이 바뀔 때는 〈잠이 든 델프트의 반 데르 메르의 젊은 부인〉이라는 제목을 달고 있었다. 귀족 복장을 하고 있는 것으로 보아 이 여인은 하녀가 아니라 여염집 안주인인 듯하다.

여러 사물과 인물을 등장시켜 왁자지껄한 분위기를 내는 얀 스텐(8쪽)과는 달리, 베르메르는 몇 가지 요소만 가지고 그림을 구성했다. 여성은 소란스러운 외부로부터 동떨어져 있다. X선 촬영으로 알아낸 사실이지만, 베르메르는 애초에 그렸던 그림에서 몇 가지 요소를 덧칠로 가려버렸다. 처음에는 문턱에 개가 한 마리 있었고, 건너편 방 깊숙이 남자가 있었다. 하지만 베르메르는 이런 서술적 요소들을 지워버림으로써 작품의 의미를 보다 자유롭게 만들었다. 여성의 몸짓이 무엇을 뜻하는지도 명확하지 않다. 이 몸짓은 베르메르가 초기에 그린 역사화 속의 마리아처럼 우울해 보이기도 한다. 하지만 그보다도 '아케디아', 즉 나태함을 나타내는 전통적 표현방식일 가능성이 높다. 실제로 회화에서 이런 몸짓은 나태함을 표현하는 전형적 방식이었다.[7] 중세 신학에서 나태함은 악덕일 뿐만 아니라 치명적 죄악으로까지 치부되었다. 당시는 당국이 나서서 엄격하고 금욕적인 노동관을 가정에까지 부과했으며, 가정주부가 이를 어기면 신의 계율을 어긴 것으로 간주했다. 17세기의 부권주의 문학에서 '가정의 어머니'는 집안을 책임지는 사람으로 신에게 존경심을 품고 덕을 갖춰야 하며, 기독교적 덕목을 구현하고 하인들에게 모범을 보이는 존재여야 했다.

'아케디아'는 대개 술 때문에 빚어지는 것으로 여겨졌다. 얀 스텐은 런던에 있는 풍속화 〈무절제의 결과〉에서 의무를 다하지 않고 포도주에 취해 잠든 여성의 모습을 그렸다.[8] 아이들은 고양이에게 파스타를 먹이고, 하녀는 앵무새에게 포도주를 주며, 남녀 한 쌍이 정원에서 노닥거리는 등 엉망이다. 가정 내의 질서가 어지럽혀진 것이다. 니콜라스 마스가 그린 〈게으른 하녀〉(27쪽)는 '아케디아'의 주제를 하층계급에 적용한 예이다. 이 그림에서는 하녀가 주인이 마시는 술을 마시고는 의무를 저버린다. 바닥에는 그릇들이 나뒹굴고, 고양이가 닭고기를 먹는다.

니콜라스 마스
게으른 하녀, 1655년
이 그림에서는 하녀가 술에 취해 맡은 의무를 소홀히 한다.

위 왼쪽
〈음악수업〉(41쪽)의 부분

위 오른쪽
〈포도주 잔을 든 여인(여인과 두 남자)〉(33쪽)의 부분
중요한 의미가 담긴 모티프
흰 도자기 병은 정물화에서 빌려온 요소로 베르메
르의 그림에 반복해서 등장한다. 병에는 여성을 유
혹하는 사랑의 묘약인 포도주가 담겨 있다.

베르메르의 그림에서 술에 취해 잠든 젊은 여성은 혼외관계와 뚜렷한 관련이 있
다. 나중에 덧칠로 지운 옆방의 남자가 뚜렷한 징표이다. 또한 여성의 머리 위 벽에 걸
려 있는 그림은 우연히 거기에 있는 것이 아니라 '해석의 단서'이며, 성적 맥락을 암시
하는 장치이다. 그림은 그늘에 있어서 거의 보이지 않지만 세사르 반 에베르딩겐의 작
품을 인용한 것으로 밝혀졌다. 그림에는 위장의 표식인 가면을 쓴 작은 천사 에로스가
그려져 있다. 에베르딩겐의 그림은 "사랑은 성실을 요구한다"라는 경구가 새겨진 오
토 반 벤의 우의화(『사랑의 우의화집』 안트웨르펜, 1608)에서 영감을 얻은 것이다.

베르메르의 그림에서 정물에 가까운 과일그릇('악의 과일')은 에로티시즘을 나
타내는 소재이며, 천에 싸인 알은 기피해야 할 광기를 나타낸다. 베르메르는 야코프
카츠 같은 17세기 문인들이 민중을 교화하기 위해 자주 인용하던 고대문학의 구절들
을 알고 있었을 것이다. 이에 따르면 술을 마시면 간음할 위험이 있기 때문에 여성들
에게 포도주는 금기였다. 자주 인용되던 고대 격언으로 다음과 같은 것이 있다. "여
성이 집에서 포도주를 마시면 간음한 것과 마찬가지로 처벌해야 한다."

베르메르는 이 그림에서 이미 기하학적 구도에 상당한 중요성을 부여하고 있다.
실내공간을 화면과 평행하게 배치하는 이러한 구도는 차후 대부분의 실내화에서 특
징을 이루게 된다. 배경의 벽도 그렇고, 장애물처럼 수평으로 가로놓인 탁자도 그렇
다. 베르메르는 이런 구도를 취함으로써 카메라 옵스쿠라(18쪽 참조)를 사용할 때 야
기되는 원근법의 왜곡을 피할 수 있었다. 그럼으로써 반대로 공간을 평면적으로 배
치하려는 경향이 강해졌고, 방문 틀과 거울, 그림, 탁자, 또 그밖의 가구들이 추상적
인 구조와 기하학적 구성을 갖추게 된 것이다.

〈식탁에서 잠이 든 젊은 여인〉(26쪽)의 부분

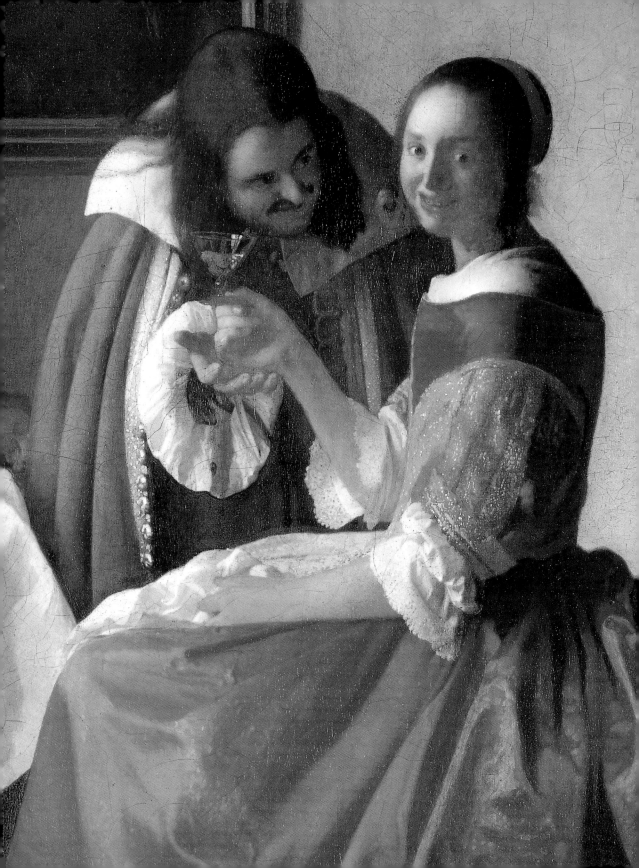

사랑의 유혹

유혹과 포도주

베르메르는 〈식탁에서 잠이 든 젊은 여인〉(26쪽)의 모티프를 〈군인과 미소 짓는 처녀〉(32쪽)에서 다시 사용했다. 앞의 그림에 서술적 맥락이 빠져 있는 반면, 이 그림에는 유혹과 술 사이의 관계가 나타나 있다. 그림 전면 왼편으로 챙이 넓은 모자를 쓰고 한 손을 허리춤에 얹은 군인이 햇살을 반쯤 등지고 그늘 속에 앉아 있다. 그는 흰 두건을 쓴 여성과 이야기를 나누고 있다. 남자를 향해 웃고 있는 여성은 열린 창문으로 들어오는 햇빛을 받아 환하게 그려져 있다. 왼손을 벌린 여성의 수사학적 동작이 이들이 나누는 대화의 특징을 강조한다. 공간을 극단적으로 축소한 이 그림에서 남녀의 신체 크기는 베르메르의 다른 어떤 작품에서보다 차이가 나 보인다. 장면을 지배하는 사람은 남성이다. 그는 포도주를 따라주면서 여성을 구슬리는 중이다. 빛과 그림자의 대조에도 무의식적(혹은 의도적?)으로 심리적인 상징이 담겨 있을지도 모른다. 햇빛을 받아 환한 여성은 순수성을 대변하는 존재이며, 음험한 남성의 수작에 농락당하는 일종의 희생자이다.

여기에서도 베르메르가 그림에 즐겨 표현한 지도[9]가 안쪽의 벽에 붙어 있다. 이 지도는 1620년 발타자르 플로리스 반 베르켄로데가 제작하고 빌렘 얀스 블라외가 발행한 지도이다. 지도에 적힌 라틴어("NOVA ET ACCVRATA TOTIVS HOLLANDI-AE WESTFRISIAEQ(VE) TOPOGRAPHIA")에 따르면, 네덜란드와 서프리지아 제도를 그린 이 지도는 오늘날의 지도작성법과는 달리 남북 축에 따르지 않고 90도 틀어서 동서 축에 따라 제작했다. 17세기 중엽에 지도는 보통사람이 사기에는 무척 비싼 물건이었을 뿐만 아니라 인문학의 상징으로도 통했다. 따라서 베르메르가 그림에 지도를 등장시킨 것은 당시의 정치적 상황을 보여주려는 의도였을 것이다. 아마도 베르메르는 이 그림에 군인을 등장시켜 영국과 네덜란드 사이의 전쟁(1652~1654)을 암시하고자 했던 듯하다. 이 전쟁에서 미힐 아드리안손 데 로이테르 제독은 지방연합 공화국에 커다란 승리를 가져다주었다.

〈포도주 잔(귀족 남성과 포도주를 마시는 여인)〉(37쪽)은 〈군인과 미소 짓는 처녀〉(32쪽)와 모티프는 유사하지만 인물들과 관람자 사이에 상당한 거리를 두었다. 두 인물이 그림의 하단부에 걸쳐져 있지 않기 때문에 관람자와 아주 가까이 있다는 인상을 주지 않는다. 반면에 두 인물을 방 한가운데에 배치한 것이나, 방의 세부, 특히 바닥의 바둑판무늬에서 피테르 데 호흐의 영향을 볼 수 있다.

이 작품에서도 남성은 여성의 경계심을 누그러뜨리려고 술을 따라준다. 그림 중앙에 위치한 남자의 손은 다른 그림에서도 의미심장한 모티프로 쓰이는 흰 술병의 손

〈포도주 잔〉(37쪽)의 부분
금지된 쾌락
악덕을 상징하는 포도주에 취한 여성은 베르메르 작품에서 중요한 모티프를 이룬다. 17세기 당시 유명한 대중 교육자였던 야코프 카츠는 여성은 포도주를 마시면 매춘에 빠지게 되기 때문에 금지해야 한다고 했다.

〈포도주 잔을 든 여인(여인과 두 남자)〉(33쪽)의 부분

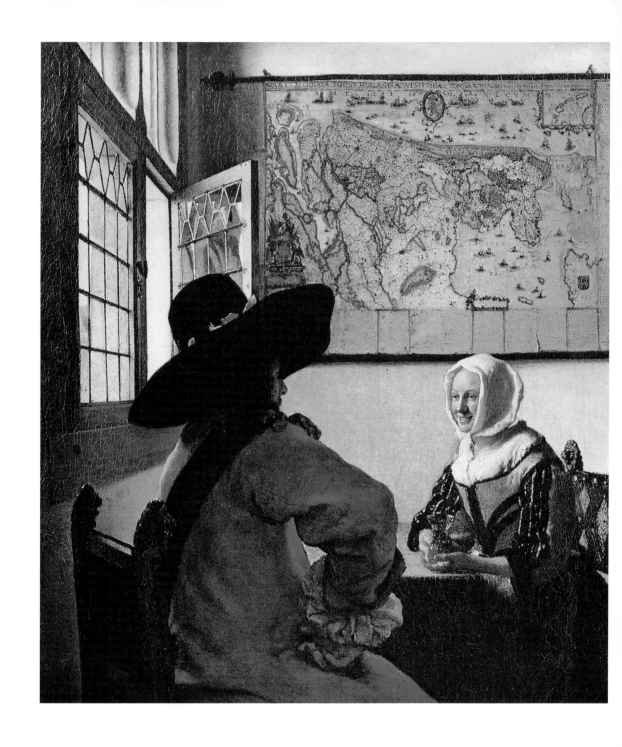

군인과 미소 짓는 처녀, 1658년경
카메라 옵스쿠라를 사용하여 과도하게 크게 그려진
군인이 처녀에게 술을 먹여서 유혹하려 한다.

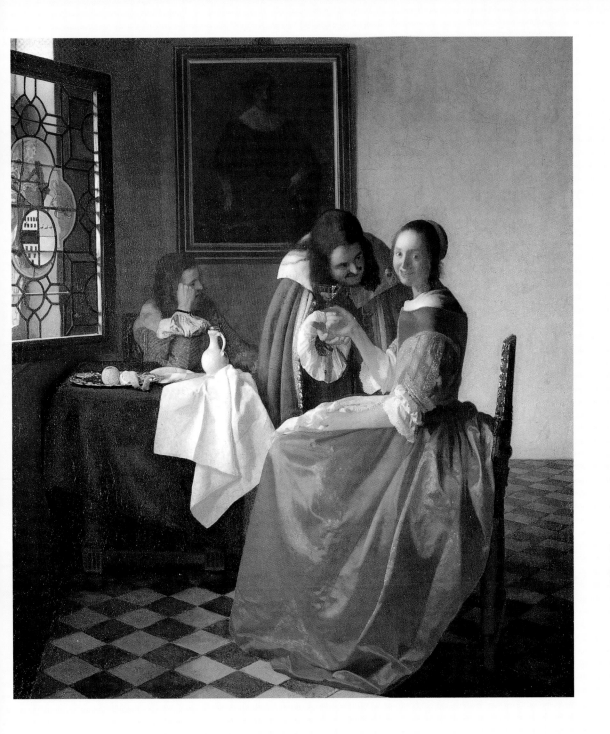

포도주 잔을 든 여인(여인과 두 남자), 1659~1660년경
중앙의 남성은 젊은 여성에게 술을 권하고 있고, 여성은 관람자에게 어쩌면 좋겠냐고 묻는 듯한 표정이다.
이 남자는 뒤편에 앉아 있는 다른 남성을 위해 뚜쟁이 노릇을 하고 있는 듯이 보인다.
벽에 걸린 초상화 속 남성은 그녀의 남편인 듯하며 그의 시선이 여인을 향해 있는 것은 결코 우연이 아닌 듯하다.
그는 실제 장면에는 없지만, 그림 속에서 경계를 늦추지 않고 있다.

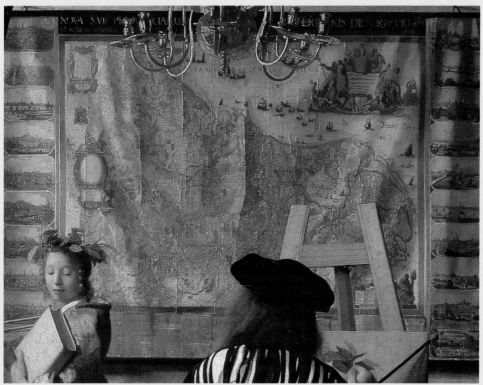

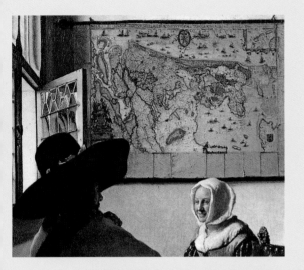
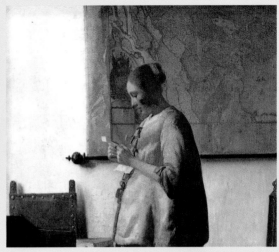

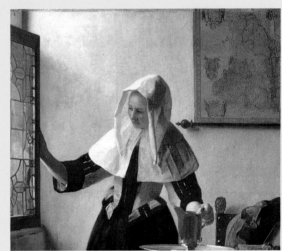

네덜란드 지도
베르메르는 부르주아 저택의 내부를 장식하는 요소 가운데 하나로 특히 지도에 깊은 관심을 보였다.
17세기에 지도는 매우 고가였으므로 그 자체로 소유자의 신분을 나타내기도 했지만,
문화적 수준을 암시하는 소도구이기도 했다. 당시 지도 제작술은 역사가 오래 되지 않은
신(新)학문이었으며, 점차 주목을 끌었다.

〈포도주 잔을 든 여인(여인과 두 남자)〉(33쪽)의 부분

경고
위의 창문은 〈포도주 잔(귀족 남성과 포도주를 마시는 여인)〉(37쪽)과 〈포도주 잔을 든 여인(여인과 두 남자)〉(33쪽)에 동시에 등장한다. 반쯤 열린 창문에는 절제를 뜻하는 이미지가 새겨져 있으며, 그림에서 보여지는 장면에 경고의 뜻을 전한다.

가브리엘 롤렌하겐
『우의화의 정수』에 수록된 절제를 상징하는 삽화, 1611년.
함께 새겨진 라틴어("Serva Modum")의 의미는 "절제하라"이다. 절제를 의인화한 인물은 올바른 행동을 나타내는 직각자와 욕정의 억제를 뜻하는 굴레를 들고 있다.

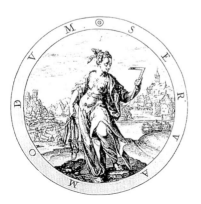

잡이를 잡고 있다(28~29, 33, 39, 41쪽 참조). 여성은 반짝이는 술잔을 이미 입에 대고 있으며 남성은 그런 여성의 반응을 살핀다. 술잔은 가면처럼 여인의 얼굴 절반을 가리고 있다.

의자에는 류트가 있고 페르시아 양탄자가 덮인 식탁 위에는 악보가 놓여 있다. 이로 미루어 볼 때 이 장면 바로 전에 '결속을 다지는' 음악의 향연이라도 한바탕 벌어진 듯하다.

이 작품의 방은 〈군인과 미소 짓는 처녀〉와 달리 어두워 보인다. 안쪽의 창 아랫부분의 나무덧창이 닫혀 있고 위에는 커튼이 드리워져 있다. 이러한 세부는 〈진주 무게를 재는 여인〉(59쪽)에서처럼 심오한 의미를 지닌다. 이는 "불의한 자들은 그 앞길이 캄캄하여 넘어져도 무엇에 걸렸는지 알지 못한다"(잠언 4:19)라는 성구를 상기시킨다. 이 그림에서는 밝은 빛을 피하려는 기색이 엿보인다. 체들러는 독일어 박물학 사전(『우니베르살 렉시콘』 할레/라이프치히, 1734년, 제8권, 339단)에서 이 그림의 어둠을 간통과 관련지으면서, 욥기 24장 15절을 인용한다("남의 아내를 넘보는 눈은 어둠을 기다리며 '아무도 나를 보지 못한다'고 하며 얼굴을 가리는 무리").

반쯤 열린 창문에 새겨진 네 개의 꽃잎 모양의 장식에는 특별한 도덕적 의미가 담겨 있다. 거기엔 베르메르의 이웃인 모세스 J. 네데르벤과 결혼하고 1621년에 사망한 야네트예 보헬[10]의 문장(紋章)이 있고, 그 옆으로는 가브리엘 롤렌하겐의 1611년 우의화집(36쪽)에서 차용한 상징적 모티프가 새겨져 있다. 이 모티프는 '템페란티아', 즉 중요한 덕목 중 하나인 '절제'를 상징하는 의인화된 인물이다. 이 인물은 올바른 행동을 나타내는 직각자와 욕정의 억제를 뜻하는 굴레를 들고 있다. 창문은 여인에게 경고하듯 정확히 여인의 시선 방향으로 열려 있다.

브라운슈바이크에 있는 〈포도주 잔을 든 여인〉(33쪽)에도 절제의 모티프가 나타나며, 주제도 동일하다. 하지만 베를린에 있는 이 작품과는 상황이 다르다. 남성이 한 명이 아니라 둘이기 때문이다. 그만큼 유혹의 강도도 높다. 중앙의 남자는 부풀어 오른 우아한 새틴 옷을 입은 여성 쪽으로 몸을 굽혀 말을 걸고 있으며, 정숙한 듯하지만 태도가 불분명해 보이는 여성은 그림 바깥을 쳐다보고 있다. 〈포도주 잔〉의 여인이 이미 술잔을 입에 갖다 댄 것과 달리 이 여인은 아직 마음을 정하지 못한 듯하다.

술잔에 담긴 음료가 반드시 술이란 법도 없고, 17세기 의학서에 자주 등장하는 사랑의 묘약('포쿨룸 아마토리움')일 수도 있다. 얀 밥티스타 반 헬몬트는 사랑의 묘약이 "자연의 생명력을 일깨운다"라고 했다.[11]

사랑의 묘약에는 두 가지 효과가 있다. 미친 듯 열정적인 사랑을 가져올 수도 있고, 무기력 상태의 우울을 초래할 수도 있다. 손으로 머리를 받치고 탁자에 기대어 앉아 있는 뒤편의 남자는 이 묘약을 마신 듯하다. 그의 자세가 우울을 나타내는 것이기 때문이다. 중앙의 남자가 두 사람 사이에서 뚜쟁이 노릇을 하는 것 같다. 남편이 없는 동안 문제가 생긴 셈인데, 벽에 걸린 남성 초상화가 남편을 대신하기라도 하듯 여인을 굽어본다. 그림의 장면은 간통을 다루는 당시의 법률문서들에서 '클람 에트 압센테 마리토(남편이 없는 사이에 몰래)'라 정의한 혼외정사를 모의하는 장면이다.

〈포도주 잔을 든 여인〉을 보면 흰 천을 두른 술병 곁에 쟁반이 놓여 있고 그 위에 껍질을 벗긴 레몬이 있다. 레몬은 묘약의 효과를 누그러뜨리기 위해 사용한다.

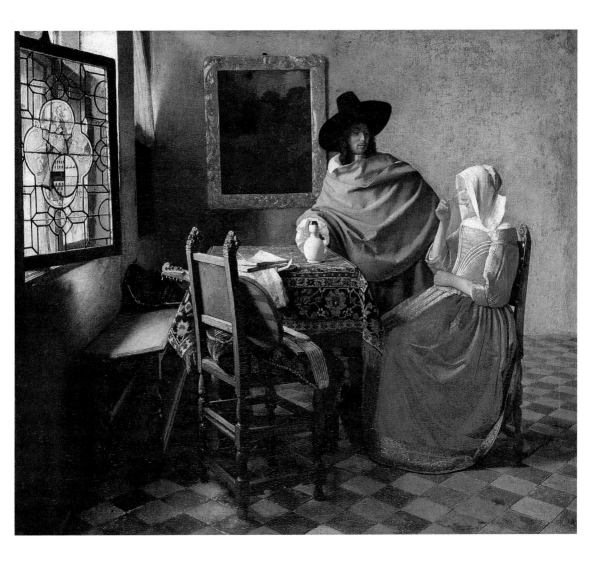

음악의 위력

 〈포도주 잔〉(37쪽)에서 이미 음악은 사랑의 묘약과 연관이 있는 것으로 제시되었는데 〈중단된 음악 수업〉(39쪽)에서는 둘 사이의 관련성이 더욱 뚜렷해진다. 붉은 상의의 여인이 류트와 악보를 탁자 위에 내려놓고 남성이 건넨 편지를 읽고 있다. 여인은 사랑을 고백하는 은밀한 내용이 담겨 있을 편지를 받고 읽을지 말지 난감한 표정으로 그림 바깥을 바라본다. 뒤편 벽에 걸려 있는 액자는 세사르 반 에베르딩겐의 그림이다. 빛이 바래 알아보기 힘들지만 사랑의 쪽지를 들고 있는 푸토 혹은 큐피드가 그려져 있다. 이 그림 속 그림은 베르메르의 다른 작품 〈버지널 앞에 선 여인〉(38쪽)에서도 볼 수 있다. 에베르딩겐의 그림은 "perfectus amor est nisi ad unum(진정한 사랑은 오직 한 사람에게 바치는 것이다)"이라는 경구가 들어 있는 오토 반 벤의 우의화(『사랑의 우의화집』 안트웨르펜, 1608년)에서 따온 것이다. 이런 관점에서 보면 그림 속 여인은 사회가 요구하는 배우자의 의무를 저버린 셈이다. 벽에 걸린 새장

포도주 잔(귀족 남성과 포도주를 마시는 여인),
1658-1660년경
〈포도주 잔을 든 여인〉과 마찬가지로 유혹하는 장면을 담은 이 그림에서도 열린 창문 위로 새겨진 절제의 알레고리가 경고를 발한다.

〈버지널 앞에 선 여인〉(42쪽)의 부분
그림 속 그림
베르메르는 작품 속에 항상 해석의 단서를 넣었다.
카드 한 장을 손에 든 그림 속 그림의 큐피드는 여
인의 처녀성이 의심스럽다는 암시이다.

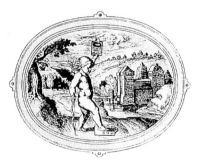

오토 반 벤
『사랑의 우의화집』에 수록된 큐피드 삽화, 1608년경
"진정한 사랑은 오직 한 사람에게 바치는 것이다"
라는 경구가 새겨져 있다.

은 그녀가 지금 어떻게 처신하고 있는지 말해준다. 예컨대 다니엘 헤인시위스의 책
(『연인들의 우의화집』 라이덴, 1615년)에 따르면, 새장은 자진해서 사랑의 포로가 되
고자 하는 의지의 상징이다. 헤인시위스의 신조는 "나는 나 자신에게 구속되어 있다
(Perch'io stresso mi strinsi)"였다.[12]

　　사랑과 음악의 관계는 〈음악 수업〉(41쪽)에서도 중심 주제를 이룬다. 하지만 분
위기는 한결 은은하고 점잖다. 그림의 배경은 어느 귀족의 저택 실내이다. 장면도 가
까이서 잡지 않고 관람자의 시선에서 멀리 떨어져 있다. 공간 끝에는 진홍색 치마와
흰 블라우스를 입고 검은 앞치마를 두른 젊은 여인이 버지널을 치고 있다. 뒷모습으
로 그려져 익명성이 유지된 듯하지만 위에 걸린 거울에 얼굴이 비친다. 거울에 비친
여성은 뜻밖에도 옆의 남자를 곁눈질하고 있다. 그는 흰 레이스 깃과 소맷부리가 달
린 우아하고 검은 옷을 입었는데, 귀족 신분을 나타내는 현수대를 두르고 칼을 차고
있다.

　　X선으로 조사한 결과 처음에는 여인의 머리가 남자 쪽으로 좀더 기울어져 있었
다. 작품의 균형을 생각해서 주제를 노골적으로 암시하지 않으려고 했다는 의미이
다. 베르메르는 덧칠로 수정을 함으로써 장면을 더욱 폭넓게 해석할 여지를 남긴 것
이다. 덕분에 작품에는 시각적 매력이 더해지게 되었다. 부드러운 색채들 간의 화합
뿐 아니라 기하학적 구조도 매력적인데, 이것이 작품 구성에 매우 중요한 역할을 한
다. 여기서도 베르메르는 다른 작품에서처럼 사물을 그림 테두리와 평행하게 수평으
로 배치했다. 천장의 들보와 버지널, 거울, 오른편의 그림, 그리고 육중한 페르시아
양탄자로 덮인 일종의 장벽과도 같은 탁자 등을 예로 들 수 있다. 탁자 위에는 앞서
보았던 은쟁반과 흰 술병도 놓여 있다. 대각선으로 교차하는 검은 타일 사이에 흰 타
일을 넣어 구성한 마름모꼴 문양의 타일 바닥도 기하학에 대한 경의이다. 베르메르
는 기하학적 구조를 작품의 구성 요소로 탁월하게 활용했다. 연구자들은 이 같은 그
림에서 몬드리안의 선구가 되는 경향을 보기도 하지만, 베르메르가 작품 구성에 기
하학적 요소를 어느 정도 의식적으로 이용했는지에 대한 답은 아직 없다. 기하학은
17세기 중반 이후 철학과 과학에서 중요성을 더해가고 있었다. 그 예로 스피노자의
『윤리학』에는 "기하학적 방법에 의거해서(ordine geometrico demonstrata)"라는
부제가 붙어 있다. 당시에는 정밀과학이 부흥했으며 기하학은 명징과 통제, 엄격한
논증술을 대변하는 학문으로 여겨졌다. 기하학의 기원은 고대 그리스의 피타고라스
까지 거슬러 올라간다. 고대에 기하학과 음악은 우주원리와 깊은 관계가 있었다.

　　베르메르는 버지널과 바닥에 눕혀놓은 첼로를 통해 우주의 조화를 나타내려 했
을 것이다. 또 열린 버지널의 뚜껑에 쓰여 있는 "MVSICA LAETITIAE COMES
MEDICINA DOLORVVM(음악은 기쁨을 동반하고 고통을 치유한다)"이라는 문구처
럼 음악에 치료기능이 있다고 믿은 듯하다. 필시 음악적 조화로써 격정을 누그러뜨
리고 욕정을 억누를 수 있다는 피타고라스의 말을 떠올렸을 것이다.

　　〈연주회〉(40쪽)에서도 그림의 장면이 관람자와 먼 거리에 있다. 이 장면 역시 그
림 두 장이 걸려 있는 벽 가까이에서 재현된다. 하나는 전원 풍경화이고, 다른 하나
는 베르메르의 작품에 자주 등장하는, 카라바조파 화가인 위트레흐트의 디르크 반
바뷔렌이 그린 〈여자 뚜쟁이〉(24쪽 참조)이다. 벽에 바짝 붙은 하프시코드 앞에 앉아
건반을 치는 여인은 옆모습만 보인다. 아르카디아 풍경이 그려진 버지널 뚜껑과 마

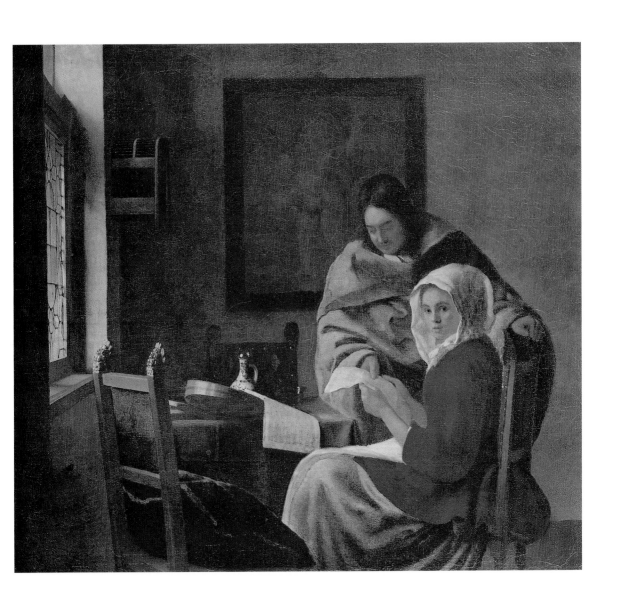

중단된 음악 수업, 1660~1661년경

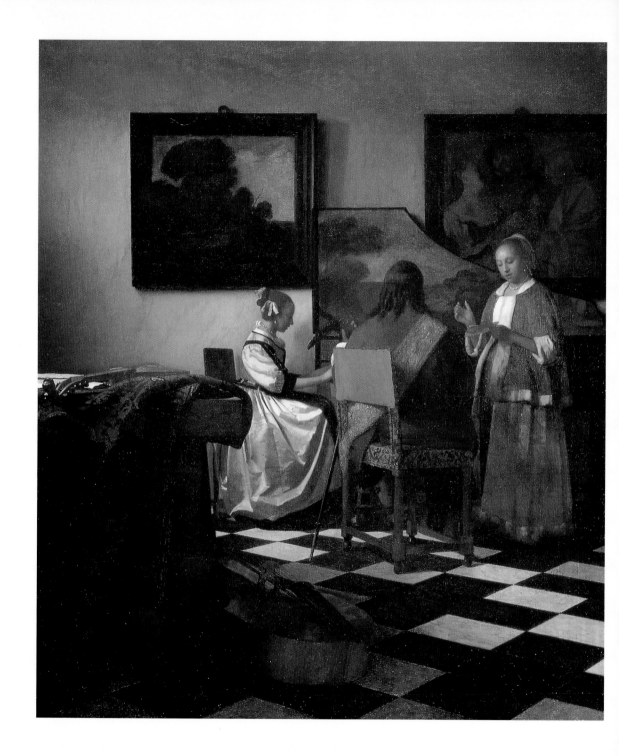

연주회, 1665~1666년경
벽과 버지널 뚜껑에 그려진 전원 풍경화와
벽에 걸린 디르크 반 바뷔렌의 〈여자 뚜쟁이〉는
에로티시즘을 암시한다.

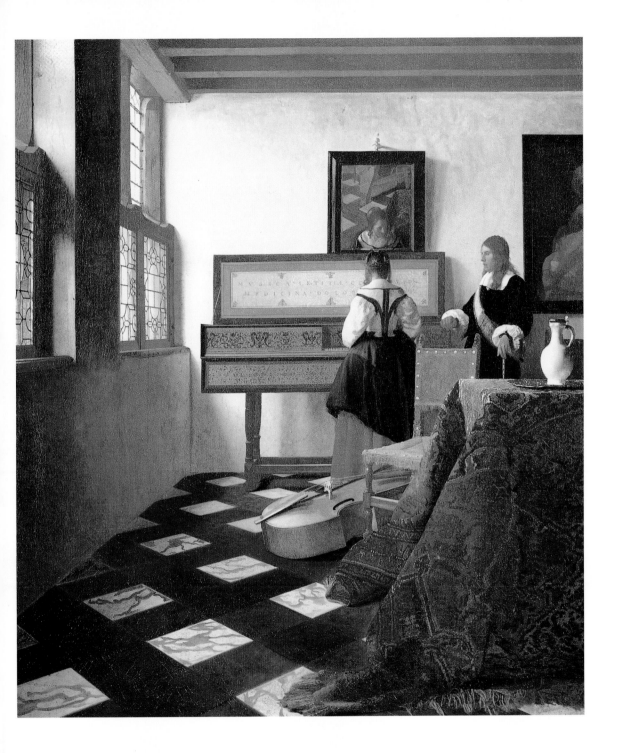

음악 수업, 1662~1665년경
버지널 뚜껑에는 다음과 같은 라틴어가 적혀 있다.
"Musica Laetitiae Comes Medicina Dolorum."
(음악은 기쁨을 동반하고 고통을 치유한다)

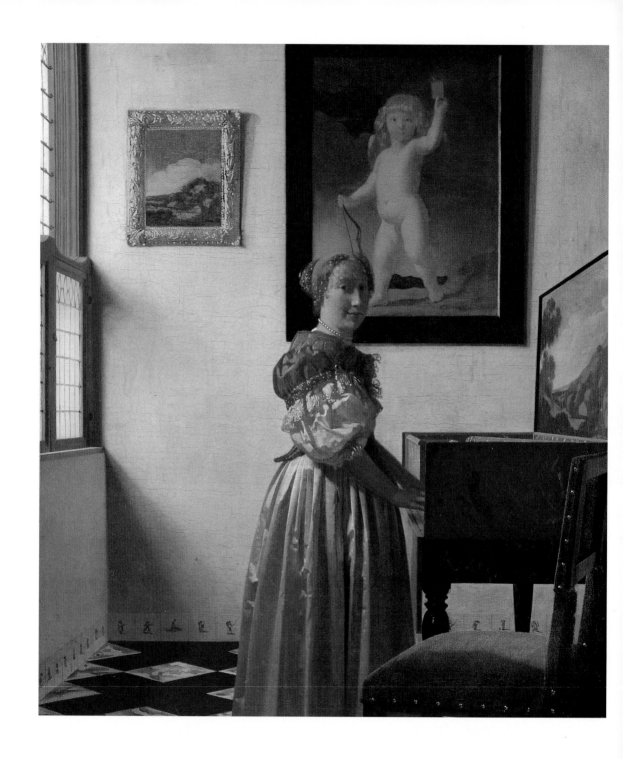

버지널 앞에 선 여인, 1673~1675년경
연주하는 악기의 이름이 버지널이라는 점은 여인의 처녀성에 대한 명백한 암시이다.
17세기 네덜란드에서는 여자가 결혼을 할 때 처녀성을 엄격하게 따졌다.
벽에 걸린 그림의 큐피드는 이러한 풍습을 조롱하는 듯하다.

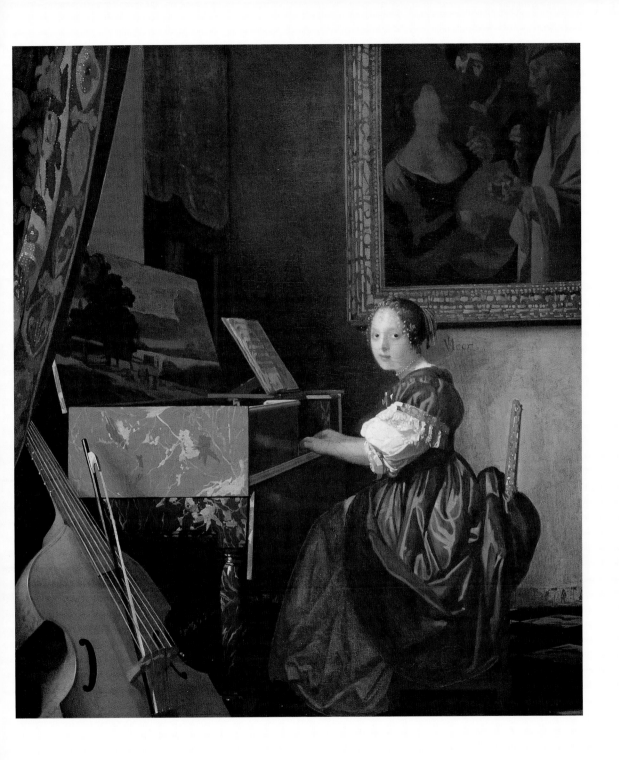

버지널 앞에 앉은 여인, 1673~1675년경
버지널 옆에 세워놓은 첼로는 바로 전에
이곳에 또 다른 사람이 있었다는 사실을 짐작케 한다.

주한 남자는 비스듬하게 놓인 의자에 등을 보이고 앉아 류트로 반주를 한다. 그가 든 악기는 목 부분과 줄 받침 오른쪽 끝만 살짝 보인다. 한편 나이가 조금 더 들어 보이는 오른편의 여성은 선 채로 노래를 부르고 있다. 그 밖의 악기는 화면 왼쪽에 놓인 육중한 참나무 탁자와 바닥에 정물처럼 놓여 있다. 베르메르는 전통적으로 음악적 균형과 조화의 상징이었던 현악기(클라비코드를 포함해서)에 남다른 애착을 보였다.

현악기인 키타라는 고대에 품격이 높은 악기로 여겨져 아폴론 신에게 봉헌되었고, 플루트(아울로스)는 이와 반대로 통음난무를 자극하는 원시적 악기로 치부되어 디오니소스의 악기로 여겨졌다. 음악과 연관된 이런 생각은 인문주의 전통에 따라 17세기에도 널리 퍼져 있었다. 얀 틴크토리스(1435/36~1511년)가 기존의 통념을 종합해서 음악이 인간 감정에 영향을 미친다는 이론을 발표했던 것도 그에 일조했다. 그는 음악이 신을 찬양하는 도구일 뿐만 아니라 죽음을 잊도록 하고, 세속적 삶을 고양하며, 환자를 치료하고, 사랑을 만들어내며, 공동의 삶을 보다 편안하게 만든다고 했다.[13] 베르메르를 비롯한 네덜란드 풍속화가들(예컨대 헤라르트 테르보르흐)은 소규모 연주회 장면을 재현할 때 특히 마지막 두 가지 사실에 유념했다.

베르메르는 이중주, 삼중주 물론 여러 차례에 걸쳐 독주 장면을 주제로 삼았다. 이런 그림에 등장하는 인물은 언제나 여성이었다. 뷔르거 토레가 매입한 〈버지널 앞에 선 여인〉(42쪽)은 후기작에 속한다. 그림 속의 공간은 비교적 협소하다. 이 작품에도 벽에 두 장의 그림이 걸려 있다. 하나는 알라르트 반 에베르딩겐이나 얀 웨이난츠의 그림으로 보이는 금장 액자에 끼운 풍경화 소품이고, 다른 하나는 이미 〈중단된 음악 수업〉(39쪽)에서 '해석의 단서'로 보았던 세자르 반 에베르딩겐의 큐피드 그림이다. 큐피드가 장난스럽게 카드를 들고 있는 모습은 순진해 보이는 여인에 대한 암시이다. 구조적으로 볼 때 큐피트는 네덜란드 풍속화의 능글맞게 웃는 사람을 상기시킨다. 비웃음의 '당사자'는 아무것도 눈치 채지 못한다. 이 같은 방식은 관객들에게 독설과 위트가 듬뿍 담긴 말이나 재담을 주고받는 코미디나 소극에서 빌려온 수법이다. 앞에서 언급했던 에베르딩겐의 그림은 진정한 사랑이란 오직 한 사람(물론 남편)에게 바쳐질 따름이라는 경구를 담은 오토 반 벤의 우의화를 바탕으로 한 것이다. 여인이 연주하는 악기의 이름이 버지널이라는 사실 또한 큐피드가 아이러니컬하게 보여주는 독설과 연관이 있다.

처녀성의 문제는 당시 교육학자나 법률학자의 저술에서 쟁점을 이룬 주제이다. 당시 사회는 더욱 보수화하고 있었기 때문에 결혼할 때는 반드시 처녀성을 간직하고 있어야 했다. 하지만 실상은 그렇지 않았다. 일종의 시각화된 희극으로 간주되었던 당시의 네덜란드 풍속화는 키케로로 대변되는 고대의 가치관에 따라 기성의 도덕관을 재현하는 동시에 그것을 반어적으로 전복하는 수법을 사용했다.

베르메르가 버지널을 연주하는 여인을 그린 두 번째 그림이자 후기작으로 꼽히는 〈버지널 앞에 앉은 여인〉(43쪽)은 〈버지널 앞에 선 여인〉(42쪽)과 유사하다. 여인의 얼굴과 팔이 간략하게 그려져 있고, 옷주름은 거친 하이라이트로 색의 차이를 나타냈을 뿐이다. 이 여인은 버지널 앞에 앉아 관람자 쪽을 돌아보고 있다. 대리석 버지널에 비스듬히 세워놓은 첼로로 보아 다른 사람이 있었고, 두 사람이 시시덕거리고 있었으리라 짐작하게 한다. 벽에 걸린 그림이 디르크 반 바뷔렌의 〈여자 뚜쟁이〉라는 점도 이런 추측을 뒷받침한다. 창문에는 푸른 커튼이 드리워져 방을 어둡게 하

크리스핀 데 파세
연주하는 큐피드
가브리엘 롤렌하겐의 『우의화의 정수』를 위한 에칭, 쾰른, 1611년
일반적으로 사랑의 신은 사랑의 악기인 류트와 함께 재현되곤 했다.

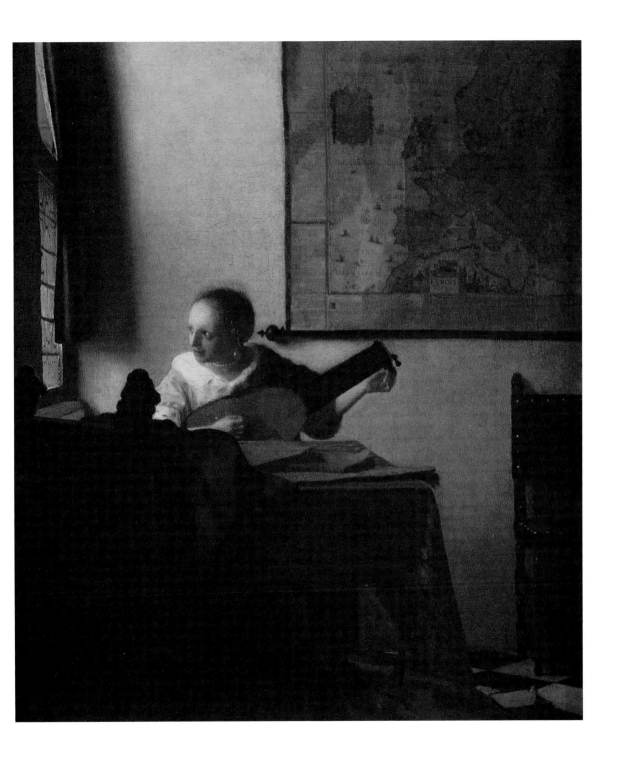

창가에서 류트를 연주하는 여인, 1664년경
이 작품을 소제한 결과 진주 귀걸이와 목걸이가 나타났다.
진주 귀걸이와 목걸이가 창문으로 들어오는 빛에 반짝인다.

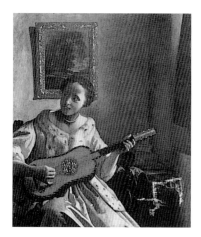

작자 미상
〈기타 치는 여인〉(47쪽)의 모작, 1700년경

고 있다. 이는 이 은밀한 만남이 바깥세상의 빛을 두려워하고 있음을 뜻한다.

〈창가에서 류트를 연주하는 여인〉(45쪽)에서도 창문이 가려져 있다. 커튼 아래로 희미한 빛이 스며들어 젊은 여인의 오른쪽 노란 소매와 깃만을 밝힌다. 이마도 간접 조명의 영향을 강하게 받는다. 귀에 달린 진주 귀걸이(1944년 그림을 소제할 때 드러났다)와 목걸이도 빛을 받아 반짝인다.

젊은 여인은 탁자 뒤에 앉아 있고, 앞에 놓인 의자는 윤곽이 뚜렷하다. 여인은 악기의 음정을 맞추고 있는 듯하다. 고개를 살짝 옆으로 기울이고 몸을 살며시 앞으로 굽힌 채 음을 고르느라 주의를 기울이고 있기 때문이다. 르네상스 때부터 류트는 음악을 상징하는 악기였다. 때로는 청각을 나타내기도 했다. 류트는 소리가 '낮은' 악기여서 실내에서만 연주하고, 야외에서 연주하는 경우는 없었다.[14] 또 주로 개인적으로 혼자서 연주했기 때문에 내밀성을 지니고 있었다.

후기작인 〈기타 치는 여인〉(47쪽)의 주된 모티프인 기타도 마찬가지다. 비교적 어두운 방의 구석진 곳에는 책이 몇 권 놓인 탁자가 있고 화면의 가운데에는 젊은 여성이 줄을 뜯어서 소리를 내는 기타를 연주하고 있다. 여성은 기타를 치면서 사랑의 감정을 꿈꾸거나 일깨우는 듯하다. 그런가 하면 기타는 옆에 놓인 책과 명백한 대조를 이룬다. 이 책들이 어떤 책인지는 알 수가 없다. 젊은 여성들에게 권하는 종교서적이나 교리문답서일지도 모른다. 이 그림은 〈플루트를 쥔 소녀〉(71쪽)와 마찬가지로 혼자 악기를 다루는 여성을 그린 것이다. 〈플루트를 쥔 소녀〉에서 여인은 왼손에 악기를 쥐고 있다. 플루트는 성적 맥락을 지니는 모티프로 전통적으로 관능성의 상징으로 여겨졌다. 르네상스 회화에 자주 등장하는, 갈림길에 이른 헤라클레스 일화처럼(크세노폰, 『메모라빌리아』 제2권, 1-22), 이 그림의 여성도 미덕과 악덕의 갈림길에 놓여 있다. 앞서 얘기했던 것처럼 플루트는 포도주와 황홀경의 신인 디오니소스 또는 바쿠스 축제에 빠지지 않는 악기였다.

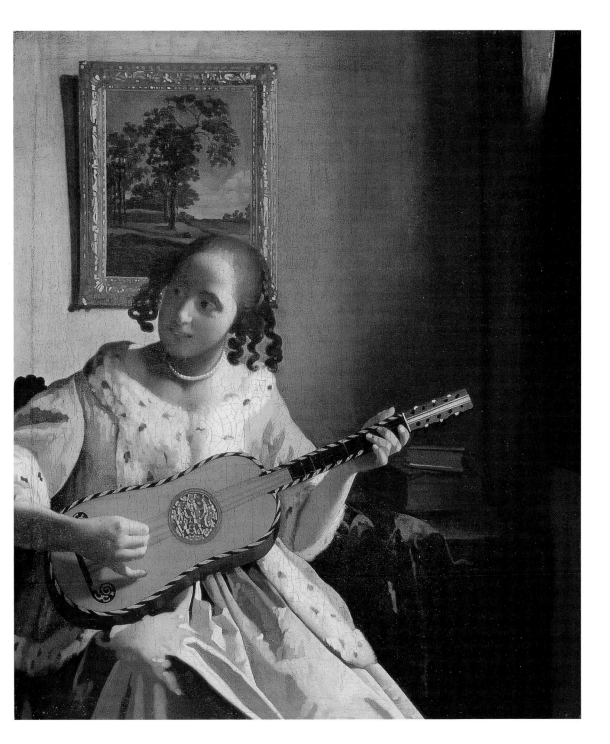

기타 치는 여인, 1672년경
뒤편 벽에 걸린 전원화와 기타는 사랑을 나타낸다.
하지만 목동들의 아르카디아는 추억일 뿐이다.
이 그림에서 사랑은 어두침침한 방에 모습을 감추고 있다.

은밀한 욕망

연애편지

〈열린 창가에서 편지를 읽는 젊은 여인〉(50쪽)은 젊은 여성이 열려 있는 창문 앞에 서서 연애편지를 읽는 장면을 그린 것이다. 이 작품은 베르메르의 초기작 중 하나이다. 옆모습으로 그려진 얼굴이 납으로 테두리를 두른 유리창에 살짝 비친다. 이 여성은 〈군인과 미소 짓는 여인〉(32쪽)에도 등장했다. 물론 창문을 열어놓은 것은 어두운 방을 조금이나마 밝게 하려는 의도겠지만, 비유적으로는 자신의 영역을 넓혀서 바깥세상과 접촉하고자 하는 여성의 욕망을 드러낸 것이기도 하다.

고독에서 벗어나고자 하는 여성의 욕망은, 여인이 집안 현관에 서서 거리를 내다보는 모습을 그린 그림 등 피테르 데 호흐의 작품에도 자주 나타난다. 베르메르의 〈열린 창가에서 편지를 읽는 여인〉(50쪽)에서 양탄자가 걸쳐진 식탁에 놓인 과일그릇은 혼외관계를 상징한다. 불륜은 편지를 받으면서 시작되었거나 혹은 은밀하게 마음속에서 시작되었을 것이다. 과일그릇의 사과와 복숭아(악의 복숭아)는 이브가 저지른 원죄를 상기시킨다. 노란 빛이 도는 초록의 비단 커튼과 방의 윗부분을 가로지른 커튼봉은 베르메르 예술의 걸작이다. 그림 속 커튼이 그림의 일부로 그려졌는지는 알 수 없다. 베르메르는 무엇인가를 드러내기 위해 한쪽으로 밀어놓은 커튼을 그려 넣곤 했다. 아니면 1646년 렘브란트가 현재 카셀에 있는 성가족 그림을 그리면서 그랬던 것처럼, 그림 보호용 커튼을 그린 것인지도 모른다.

〈편지를 읽는 푸른 옷의 여인〉(51쪽)도 방금 받은 편지를 열심히 읽고 있는 여성의 옆모습을 그린 작품이다. 이 작품에서도 편지를 읽는 여성은 그림 밖 창문 쪽을 향하고 있다. 왼쪽 벽이 유난히 밝다는 점은 그쪽으로 창문이 나 있다는 사실을 짐작케한다. 여인은 임신한 듯이 보인다.[15] 결혼으로 짊어지게 되는 '진중한 명예'의 관점에서 볼 때 편지를 읽는 것은 도덕적으로 모순되는 행위이다. 결혼에 관한 당시의 문헌에 따르면, 결혼은 종족 보존에 봉사하는 "이른바 자연이 부과한 조건"으로 결코 "불건전하고 자유분방한 생각"은 용납되지 않았다.

베르메르에 관한 이전의 연구에서는 이 작품의 모델이 여러 번 아이를 가졌던 화가의 부인이라는 주장이 자주 제기되었었다. 이 모델이 실제로 카타리나 볼네스이건 아니건 간에, 작품을 전기적 기록으로 보는 태도는 바람직하지 않다. 여기서는 보다 일반적인 사회문제가 제시되고 설명되고 있기 때문이다. 〈진주 무게를 재는 여인〉(59쪽)이나 〈진주 목걸이를 한 여인〉(57쪽)에서 볼 수 있듯이 진주함은 '수페르비아', 즉 허영심의 표식이다. 여인은 연인을 위해 치장을 한 것이기 때문이다.

〈편지 쓰는 여인〉(52쪽)은 관람자 쪽을 바라보며 거위 깃털로 연애편지를 쓰는

〈열린 창가에서 편지를 읽는 젊은 여인〉(50쪽 왼쪽)의 부분
이브의 원죄
사랑의 감정은 젊은 여인이 편지를 받는 순간부터 시작된다. 사과와 복숭아는 이브의 원죄를 상기시킨다.

〈열린 창가에서 편지를 읽는 젊은 여인〉(50쪽 왼쪽)의 부분
바깥세상에 대한 동경
베르메르의 작품에서 열린 창문은 종종 비유적 의미를 갖는다. 이 모티프는 여인이 손에 쥐고 있는 편지와 더불어 가정이라는 협소한 테두리를 벗어나 바깥세상과 접촉하려는 욕망을 보여준다.

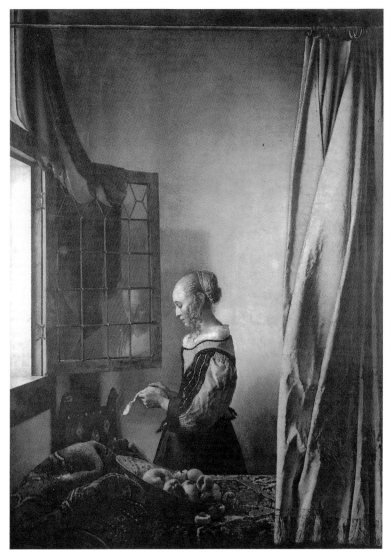

<열린 창가에서 편지를 읽는 젊은 여인>의 X선 투사 그림
X선을 투사한 결과, 베르메르가 처음에 작품 속에 큐피드 그림을 삽입해서 여인이 읽고 있는 편지가 연애편지라는 점을 강조하려 했었음이 밝혀졌다.

열린 창가에서 편지를 읽는 젊은 여인, 1657년경

여인을 그린 작품이다. 이 여인 역시 잔뜩 꾸민 차림이다. 편지지 옆으로 작은 노란색 리본과 진주 목걸이, 작은 보석함과 잉크병도 보인다. 〈편지를 읽는 푸른 옷의 여인〉에서는 아주 점잖고 은밀하게 표현되었던 허영심의 주제가 여기서는 보다 확연하게 드러난다. 베르메르의 작품에서 진주는 긍정적 의미를 갖는 경우도 있지만(59쪽 참조), 이 그림의 리본이나 귀걸이를 보면 여인은 꾸미기를 좋아하고 남의 환심 사는 것을 좋아하는 듯하다(58쪽 참조). 베르메르에게 장신구는 의상의 진한 색으로 이어지는 노란색을 세련되게 표현하는 수단이었다. 안드레아 알키아티의 『엠블레마타』 (리옹, 1550년, 128쪽)에 따르면 노란색은 "amantibus et scortis aptus" 즉, "연인들과 매춘부에게 어울리는" 색이다.[16]

세련된 외모와 탁자 위에 놓인 장신구들은 또 다른 그림 〈안주인과 하녀〉(53쪽)

에서 반복된다. 새로운 점은 하녀가 어둠 속에서 나타나 이제 막 편지 몇 줄을 쓴 안주인에게 편지를 전한다는 설정이다. 안주인은 하녀가 건네주는 편지를 받을 것인지 말 것인지 망설인다. 안주인은 편지 때문에 동요하는 듯한데, 과연 이 '모험'에 빠져들 것인지 말 것인지 결정하지 못한 듯하다. 어쩌면 안주인이 쓰던 편지가 하녀가 건네주는 내용 모를 편지와 상관이 있을지도 모른다. 하녀의 시선은 비밀스러운 사랑을 알고 있음을 드러낸다. 그녀는 안주인의 은밀한 전령 역할을 하고 있는 것이다.

〈편지를 쓰는 여인과 하녀〉(55쪽)에서도 안주인과 하녀의 관계를 같은 방식으로 표현했다. 다만 이 그림의 두 인물은 정면을 향하고 있다. 안주인은 흰 블라우스를 입고 진주로 장식한 흰 두건을 쓴 채 열정적으로 편지를 쓰고 있다. 하녀는 팔짱을 낀 채 뒤편에 서서 주인이 편지를 다 쓰기를 기다린다. 앞쪽 바닥에는 봉인과 밀랍이 떨어져 있다. 하녀는 창문을 바라보는데, 그곳에는 분간하기는 힘들지만, 베르메르의 다른 그림들에서 봤던 절제의 알레고리(36쪽 참조), 즉 여성에게 중용과 욕정의 억제를 훈계하는 알레고리가 새겨져 있다. 벽에 걸린 그림은 나일 강에 버려진 아기 모세를 발견하는 장면(탈출기 2:1~10)을 그린 것으로 은밀한 사랑을 암시한다. 이 그림은

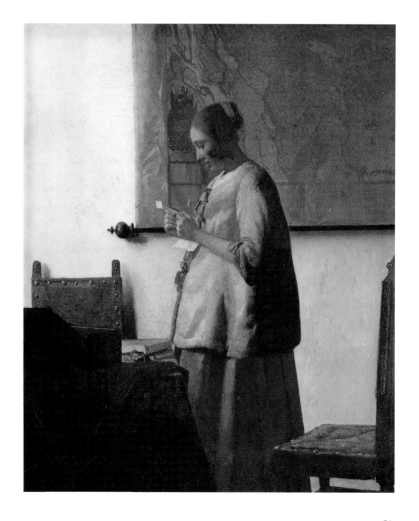

편지를 읽는 푸른 옷의 여인, 1662~1664년경

51

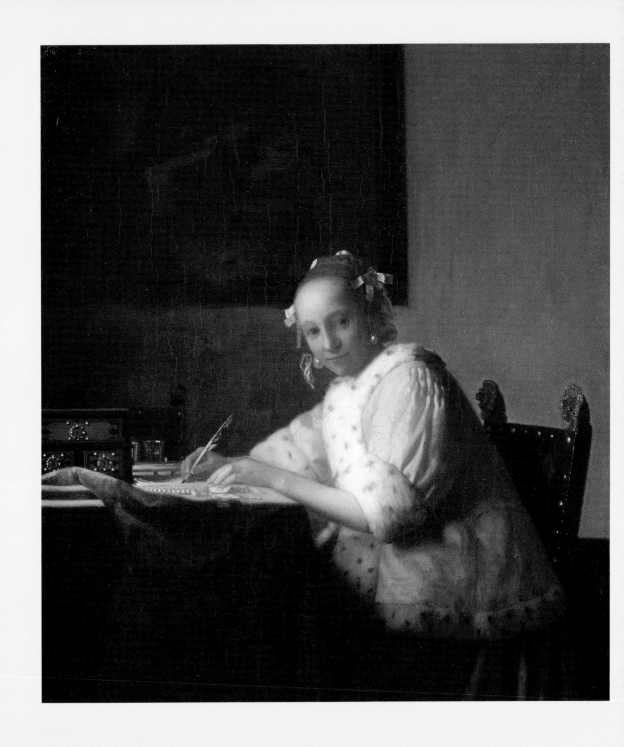

편지를 쓰는 여인, 1665~1670년경
편지를 쓰다가 관람자 쪽을 바라보는 젊은 여성은
유행을 좇아 리본과 진주로 머리를 장식했다.

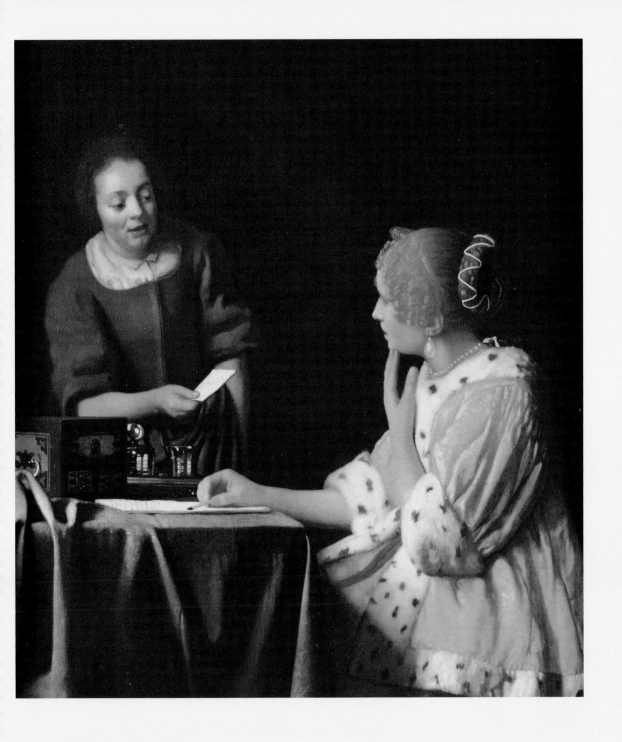

안주인과 하녀, 1667~1668년경
하녀가 배경의 어둠 속에서 등장하여 이제 막 편지 몇 줄을 쓴 안주인에게
편지를 건네는 장면은 새로운 모티프이다. 몰래 연애편지를 건네주고 있음에 틀림없다.

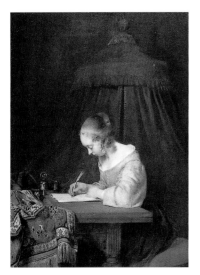

헤라르트 테르보르흐
편지 쓰는 여인(부분), 1655년경

〈천문학자〉(76쪽)에서도 작은 크기로 등장한다. 17세기에 피에르 쇼뉘와 피에르 구베르가 논증했듯이,[17] 모세 이야기는 가혹한 처벌이 두려워 '죄악의 아이들'을 내다버리던 풍습과 관련이 있어 보인다. 1680년 이래 작성된 '파리시 통계 자료'를 보아도 이런 사실을 확인할 수 있다. 당시에는 결혼에 따른 의무가 점점 더 엄격해져서 일부일처제를 준수하고 사회적 법규에 따라 본능과 성적 욕구를 억제해야 했지만, 그렇지 못한 경우가 허다했다. 당시 풍속화의 상당수가 혼외관계를 주제로 삼았다는 사실은 사회적 규제가 개개의 가정에 속속들이 파고들기가 얼마나 힘들었는지를 보여준다.

따라서 연애편지라는 모티프는 얼핏 생각하는 것과 달리 사소한 문제가 아니었다. 당시의 법률문서들을 보면 "Litterae amatoriae" 즉, 연애편지(이 문제를 다룬 논문이 많았다)는 중요한 법률적 문제였다. 연애편지가 결혼에 대한 약속인지 아닌지, 결혼한 사람일 경우 간통과 관련 있는지 아닌지 판단해야 했기 때문이다. 당시는 교육 수준이 높아서 많은 부르주아 여성들이 글을 쓸 줄 알았다. 이 여성들이 편지에 자기감정을 털어놓는 것은 법률적 관점에서 볼 때 상당히 위험한 행동이었다. 이를 증거 삼아 유죄를 입증할 수도 있었기 때문이다.[18]

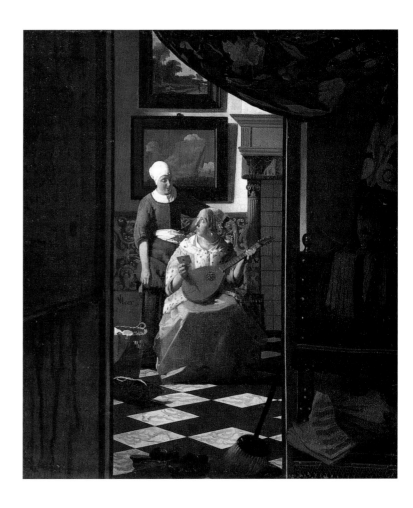

연애편지, 1669~1670년경

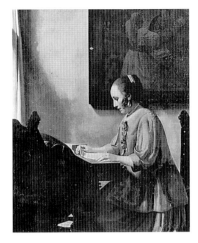

예술적 사기
〈편지를 읽는 여인〉이라는 제목의 이 그림은 오랫동안 이름난 전문가들에 의해서 베르메르의 그림으로 잘못 알려져 있었다. 하지만 이 그림은 모사가한 반 메헤렌(1889~1947)의 위작이다. 1937년 로테르담의 보이만스 반 뵈닝겐 미술관은 아브라함 브레디위스가 베르메르의 진품이라 감정한 〈엠마오의 제자들〉을 메헤렌에게서 무려 55만 길더를 주고 구입했다.

편지를 쓰는 안주인과 하녀, 1670년경
연애편지를 주제로 한 여러 그림에서 하녀는 특별한 역할을 한다. 하녀는 가사에만 전념해야 하는 안주인에게 은밀히 편지를 배달해주는 전령이다. 17세기 법 관련 논문들에 따르면 연애편지를 주고받는 행위도 간통에 해당했다.

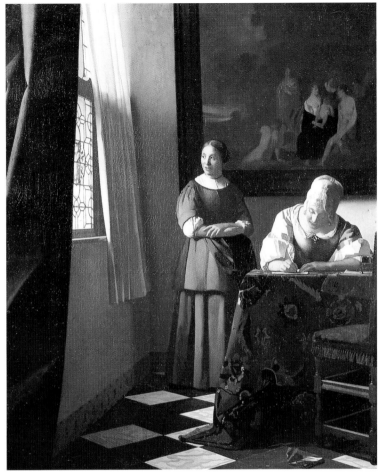

베르메르는 현재 암스테르담에 있는 소품 〈연애편지〉(54쪽)에서도 안주인과 하녀, 연애편지에 대해 다루었다. 이 그림은 안주인이 벽난로 옆에 앉아 있는 장면을 어두운 복도에서 바라보듯 그렸다. 왼쪽 벽에는 지도가 희미하게 보이고, 오른쪽 커튼 아래 의자에는 악보가 놓여 있다. 안주인은 편지를 건네는 하녀를 보며 의아한 표정을 짓는다. 무릎에 놓인 만돌린은 안주인이 음악을 연주하면서 사랑의 몽상에 잠겨 있었다는 사실을 알려준다(44쪽의 크리스핀 데 파세의 우의화 〈연주하는 큐피드〉 참조). 네덜란드 풍속화에서 벽난로는 사랑의 열기를 의미하는 도구로 사용되곤 했다. 뒤에 걸린 성난 바다 그림은 여인의 들뜬 마음 상태를 나타낸다. 빨래 바구니와 바닥에 나뒹구는 작은 쿠션, 문 곁에 세워놓은 빗자루 등은 안주인이 가사를 소홀히 한다는 의미이다.

진주 장신구
〈진주 목걸이를 한 여인〉(57쪽)은 다시 미덕과 악덕 사이의 갈등이 주제이다. 하지만 갈등의 양상이 대단히 은밀하고 점잖게 표현되어 있어서 화가가 실제로 그런 의

도를 가지고 있을 것이라고 생각하기 어려울 정도다. 담비 털을 두른 노란 상의를 입은 젊은 여인은 임신한 듯이 보인다. 옆 모습의 여인은 방 한쪽에 걸린 작은 거울을 보고 있다. 벽에는 거울뿐 아니라 노란 커튼으로 절반가량 가려진 창문이 있다. 여인이 양손에 진주 목걸이 끝을 붙잡고 있는데, 바로 허영심을 나타내는 대목이다. 이 점은 육중한 탁자 위에 놓인 화장용 솔에서도 나타난다. 그 옆에 놓인 쪽지에는 여인이 이렇게 멋을 부리는 까닭을 설명하는 내용이 담겨 있을 것이다.

　　진주 목걸이가 허영심을 상징한다는 사실은 유사한 모티프를 담은 헤라르트 데 라이레세의 삽화집 『흐로트 스힐데르북』(암스테르담, 1707년, 제1권, 188~193쪽)[19]을 통해서도 입증된다. 이 책에서는 허영심을 의인화한 인물이 보석함에서 진주 목걸이를 꺼낸다. 허영심을 표현하는 주된 소재는 몸치장 장면에서 빠지지 않고 등장하는 거울이다. 예를 들어 뮌헨 미술관에 있는 프란스 반 미리스의 〈거울 앞에 선 여인〉은 베르메르의 〈진주 목걸이를 한 여인〉보다 훨씬 더 요란하게 치장했다.

　　납 테두리를 두른 창문에 어떤 모티프가 새겨져 있는지는 확실치 않다. 현재 브라운슈바이크에 있는 〈포도주 잔을 든 여인〉(33쪽)에서처럼 가정주부로서 지켜야 할 의무를 저버릴 위험에 직면한 여인에게 도덕적 경고를 발하는 절제의 표상일 수도 있다. 이 여인은 겸손하고 절제하며 소박하게 사는 대신 자기애에 빠져 있는 듯이 보이기 때문이다.

　　진주는 〈진주 무게를 재는 여인〉(59쪽)의 주제이기도 하다. 여인은 저울의 균형을 잡으려 애쓰고 있는데, 오른손에는 저울을 쥐고 왼손은 집중력과 침착성을 잃지 않으려고 책상을 짚고 있다. 방은 어두운 편이지만 커튼으로 가려진 창문 틈새로 가느다란 햇빛이 스며들고 있다. 이로 인해 은은한 빛이 방 전체에 감돈다. 광원이 왼편 꼭대기에 자리한 탓에 방은 밝은 부분과 어두운 부분이 대각선을 이루며 둘로 갈린다. 특히 왼편 아래의 어두운 부분은 제대로 보이지도 않고 무엇이 있는지도 분간할 수 없다. 오로지 보석함에서 꺼낸 진주들만이 반짝인다.

　　여인 뒤의 그림은 〈최후의 심판〉이다. 마치 여인의 생각이나 행동에 대해 종말론적인 경고라도 하는 듯하다. 최후의 심판 때 예수가 심판관이 되어 착한 사람과 나쁜 사람, 행복한 사람과 불행한 사람을 나누고, 착한 사람의 영혼에는 영원한 안식을 주고 나쁜 사람의 영혼은 영원한 지옥불에 떨어뜨린다는 사실을 말하려는지도 모른다.

　　베를린에 있는 〈진주 목걸이를 한 여인〉과 마찬가지로 이 그림에도 벽에는 거울이 걸려 있고 탁자에는 장신구들이 널려 있다. 따라서 환한 대낮의 햇빛을 두려워하는 여인의 행동은 바니타스로서 해석할 수도 있다. 그러나 무게를 재는 행위에는 이중적 의미가 있다. 부활한 사람들의 영혼의 무게를 재는 천사장 성 미카엘(욥기 31:6)의 행동을 모방한 것일 수도 있고, 심리적, 윤리적으로 균형을 이루려는 행동으로 볼 수도 있다. 어쨌든 무게를 재는 행위에는 상반된 감정이 담겨 있다. 그림 속 저울은 비어 있다. 여인은 이미 마음속으로 세속적 가치들이 공허하다는 결론을 내렸을지도 모른다.

진주 목걸이를 한 여인, 1664년경
담비 털이 둘러진 노란색 상의를 입은 여인이 거울을 보면서 양쪽 리본을 당겨 진주 목걸이를 걸어보고 있다. 베르메르는 이 행위를 통해서 허영이라는 악덕을 보여준다. 즉 이 작품에는 이런 행동에 대한 도덕적 비판이 담겨 있다.

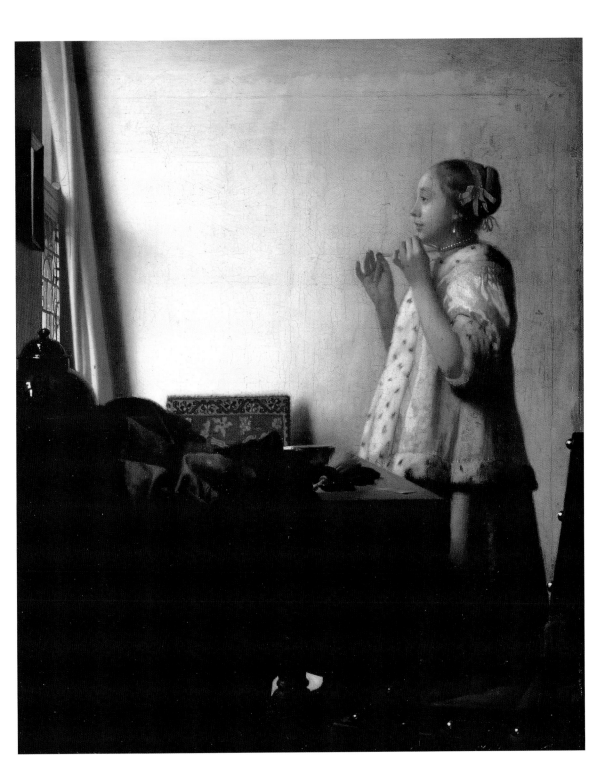

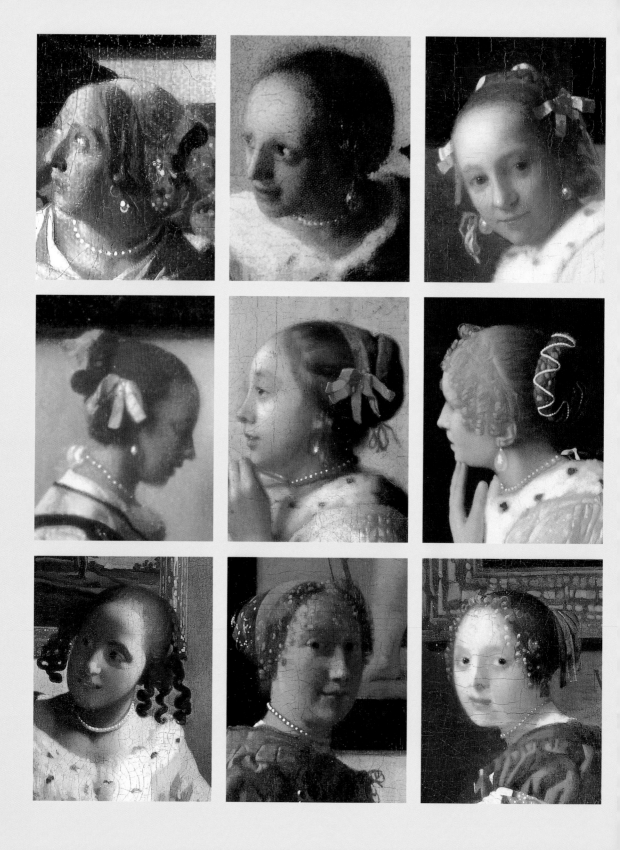

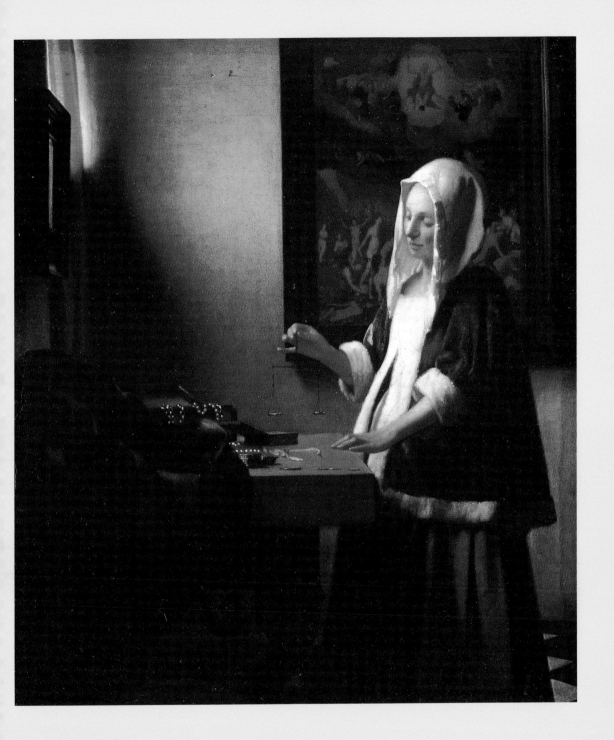

진주 무게를 재는 여인, 1662~1664년경
뒤에 걸린 〈최후의 심판〉은 이 장면을 해석하는 열쇠이다.
심판의 날에 예수가 인간 영혼의 무게를 잰다고 생각해보면,
세속적 재물에 집착하는 것은 헛될 뿐이다.
옆 페이지의 리본과 진주로 치장한 여인들은 허영에 대한 암시이다.

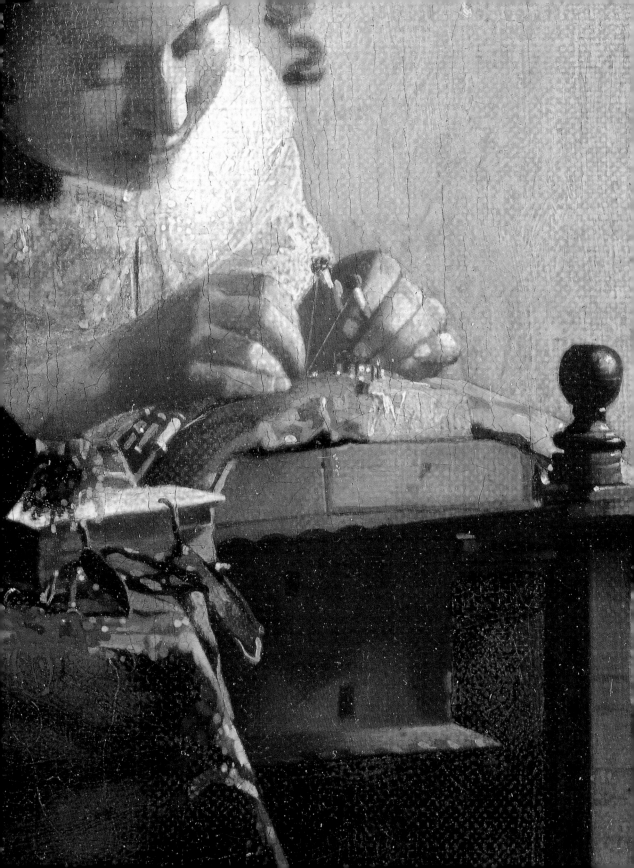

모범을 보이다

미덕의 귀감인 여인들

베르메르가 그린 여성 그림들은 대부분의 네덜란드 풍속화가 그러하듯이 악덕을 비판하기 위한 것이다. 이는 행실이 나쁜 여성들을 재미있는 방식으로 보여줌으로써 '올바르게' 생각하고 행동하며, 사회적 규범에 따라 살아야 한다는 교훈을 제시하고자 하는 것이다.

이와는 대조적으로, 미덕의 모범(exemplum virtutis)을 제시하여 '긍정적' 방식을 통해 올바른 사회적 규범을 가르치는 그림은 드물다. 베르메르의 그림 중에 이 같은 의도를 뚜렷하게 보이는 그림은 석 점뿐이다.

그 중 가장 유명한 그림은 〈우유 따르는 여인〉(65쪽)이다. 이 그림은 일찍부터 높이 평가받았다. 이는 베르메르 사후 1696년에 행해진 경매에서 175길더라는 높은 가격이 매겨졌다는 사실로도 알 수 있다. 한편 1719년의 경매에서는 '베르메르 반 델프트의 걸작, 우유 따르는 여인'이라는 제목이 붙여졌다.

네덜란드 풍속화에서 하녀는 니콜라스 마스의 〈게으른 하녀〉에서 보듯이 게으른 존재로 표현되곤 했다. 또는 헤라르트 도우의 〈양파 다지는 부엌데기〉(1646년)에서 양파(최음제)와 천장에 걸어놓은 닭(전통적으로 정욕을 상징한다)이 암시하듯이 음란한 인물로 그려지곤 했다. 베르메르의 하녀 그림에는 이런 표현이 없다. 그가 그린 하녀들은 눈을 내리깔고 일에 열중하는 유순하고 소박한 인물이다. 하녀가 일하는 방에 아무 장식도 없다는 점 또한 하녀가 검소하게 생활하고 일에 열중한다는 사실을 보여준다. 오랜 세월 이용했다는 것을 증명하듯 회색빛이 도는 노란 벽에는 못이 박혀 있고 못이 빠져 생긴 구멍과 긁힌 자국이 있다. X선을 투사해본 결과 처음에는 벽에 지도를 그렸던 것으로 밝혀졌다. 하녀가 묵묵히 일상적인 일을 수행하는 모습을 비록 작은 그림이지만 기념비적으로 표현하기 위해 부의 상징인 지도를 지운 것으로 보인다. 하녀는 종교서적에서 칭송하는 '헌신적 봉사자'의 모습이다. 당시 사람들은 이 그림을 보면서 성서에 나오는 "순수하고 신령한 젖"(베드로전서 2:2)이나 "하나님의 말씀의 초보적 원리"(히브리서 5:12)를 떠올렸을 것이다. 또는 그림에 담긴 종교적 은유로 인해 "신실한 정신의 젖"(『빌헬름 텔』, 4막 3장)이라는 표현을 떠올렸을 수도 있다. 바구니에 담겨 있거나 식탁에 놓인 빵에서 볼 수 있는 반짝이는 빛의 점은 베르메르의 훌륭한 점묘화법의 예이며, 이 빵들에도 종교적 의미가 들어 있다. 예수는 스스로를 "생명의 빵"(요한복음 6:48)이라 표현했다. 더할 나위 없는 성찬의 표현이다.[20]

부권주의 문학에서 집안의 하녀는 무엇보다 신을 두려워해야 했다. 이런 사고방

〈레이스 짜는 여인〉(63쪽)의 부분

식이 하녀 스스로 열심히 일하고, 주인에게 복종하며 존경심을 갖게 하는 바탕이 되었다.

베르메르는 현재 뉴욕에 있는 〈물병을 쥔 젊은 여인〉(64쪽)에서 하녀보다 높은 사회적 지위에 있는 부르주아 가정의 안주인이 지녀야 할 덕목을 재현했다. 이 여인 또한 시선을 살며시 내리깔고 있고, 〈포도주 잔을 든 여인〉(33쪽)에 나왔던 납으로 둘러진 창문의 모티프를 바라보며 생각에 잠겨 있다. 이 작품에서는 보이지 않지만 거기에는 기본 덕목 가운데 하나인 절제를 의인화한 상징이 새겨져 있다. 이 같은 전통적인 여인상은 한스 부르크마이어의 목판화에도 항아리를 들고 접시에 물을 따르는 모습으로 나타난다. 베르메르의 이 그림에 등장하는 요소들도 바로 이런 것이다. 그림 속 여인은 화가가 세심하게 관찰하여 투명하게 재현한 빳빳하게 풀을 먹인 커다란 깃과 레이스 달린 두건을 쓰고, 군데군데 황금빛으로 반짝이는 주전자의 손잡이를 잡고 있다. 같은 재질의 금속으로 만든 그릇과 마찬가지로 주전자에도 주변 사물의 색이 비친다. 플레말의 거장 로베르 캉팽도 성 바르바라를 상징하는 부속물로서, 베를 제단화(마드리드 프라도 미술관)의 오른쪽 면에 이런 사물들을 동일한 방식으로 그려 넣었다.[20] 두 집기의 조화는 성반 위의 황금 향로처럼 유대 성전의 지성소를 연상시킨다. 베르메르의 그림에는 이 '성스러운' 물체와 대조되는 진주와 푸른 리본이 들어 있는 상자가 등장한다. 이와 같은 대립은 감정적 갈등과 물질적 갈등을 동시에 상징한다. 여성은 몸을 치장하는 자기애에 빠져버릴 것인가 아니면 절제할 것인가?

〈레이스 짜는 여인〉(63쪽)은 〈우유 따르는 여인〉과 마찬가지로 온 신경을 집중해서 일에 몰두하는 여인을 보여준다. 중세 때부터 편물은 여성의 전유물로 여겨져 왔다. 마르텐 반 헴스케르크는 안나 코데의 초상화(1530년경, 암스테르담 국립미술관)에서 실감개를 이용하여 아마실을 잣는 일이 여성 고유의 일임을 강조했다. 잠언서(31: 10 이하)에는 현숙한 아내를 가리켜 "그 값은 진주보다 더하다"라고 하며, 양털과 모시를 구하여 부지런히 손을 놀리고, 손수 물레질을 하여 손가락으로 실을 타서 이부자리와 모시 옷을 만든다고 했다. 이 구절은 17세기와 그 이전에 쓰인 결혼에 관한 문헌에서 자주 인용되었다. 베르메르는 장면을 가까이에서 관찰했다. 그는 초점이 맞지 않는 카메라 옵스쿠라를 사용했기 때문에 색채들이 만나는 경계 부분이 흐릿하게 보인다. 특히 노란 줄무늬에 레이스가 달린 진한 청색의 쿠션에서 흘러나와 테이블보 위에서 물결치는 노란 빛의 흰 실이나 붉은 실(89쪽 참조)을 통해 이 사실을 알 수 있다. 레이스 달린 쿠션과 바늘, 그 사이를 오가는 실패, 문양 등은 추상적 점묘 기법 때문에 희미하다. 나무 테두리의 레이스 수틀은 카스파 네처의 〈레이스 짜는 여인〉(62쪽)에서 보이듯이 쿠션에 레이스를 올려놓고 짜는 방식보다 편리해 보인다.

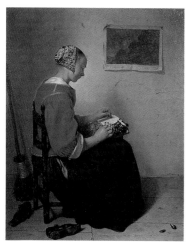

카스파 네처
레이스 짜는 여인, 1664년

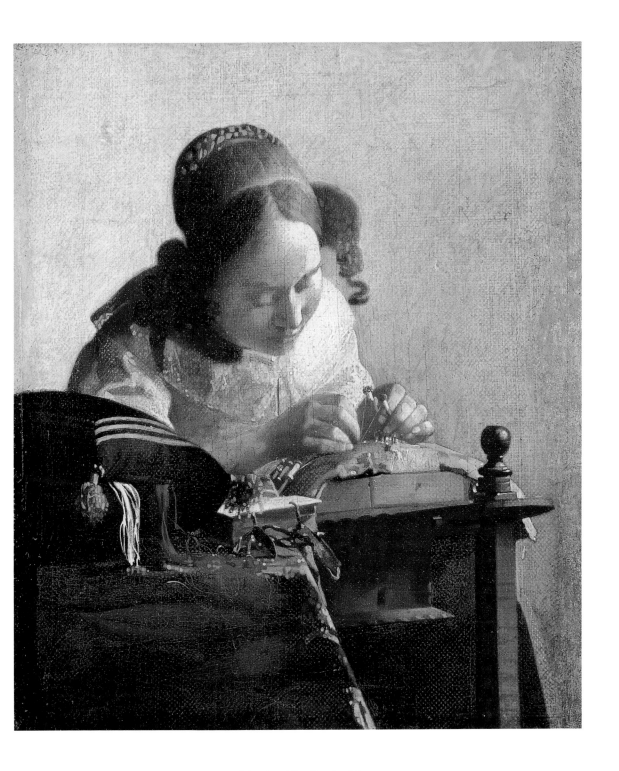

레이스 짜는 여인, 1669~1670년경
그림 속 여인은 눈을 살며시 내리깐 채 집중해서 레이스를 짜고 있다.
수예는 중세 말부터 여성이 하는 일로 여겨져 왔다.

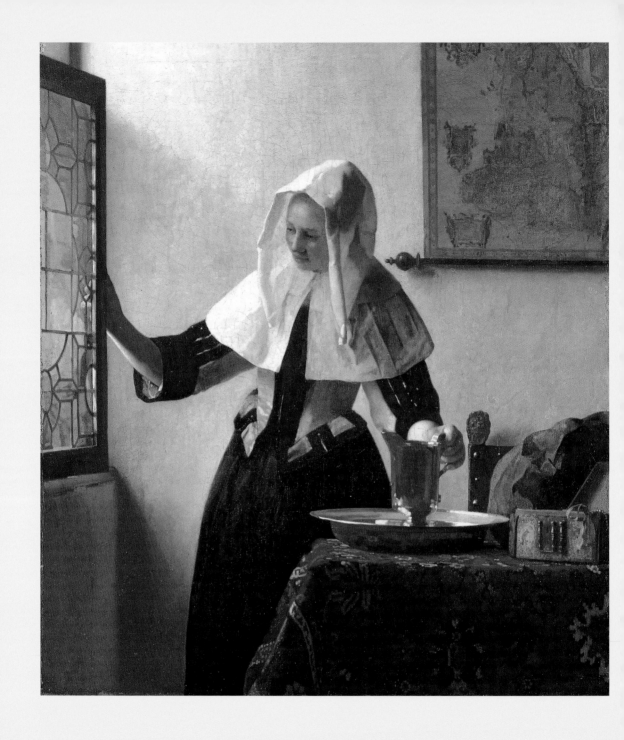

물병을 쥔 젊은 여인, 1664~1665년경
이 여성은 내면의 갈등을 겪고 있다.
여인은 저울질하고 있다.
자만과 허영에 빠져들 것인가(진주함),
아니면 절제할 것인가(물병)?

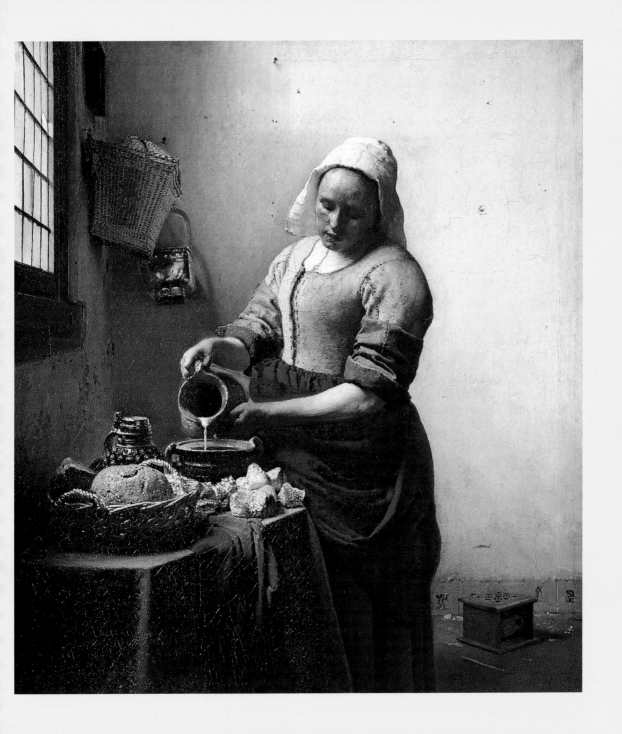

우유 따르는 여인, 1658~1660년경
베르메르의 그림 중 가장 유명한 작품이다.
베르메르 사후인 1696년에 있었던 경매에서
175길더라는 비교적 높은 가격이 매겨졌다는 데서 알 수 있듯이
이 작품은 일찍부터 높이 평가받았다.

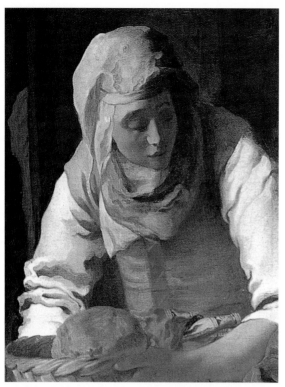
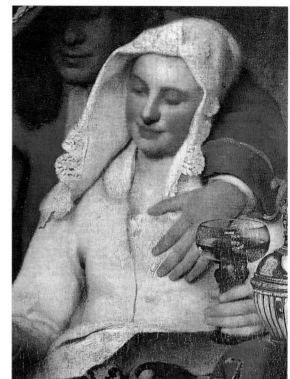
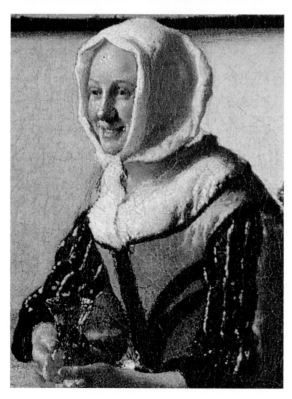
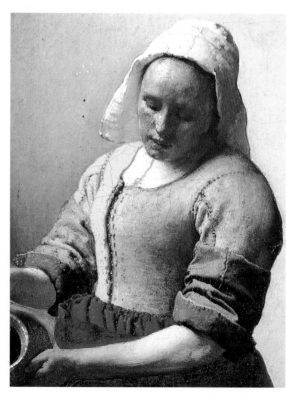

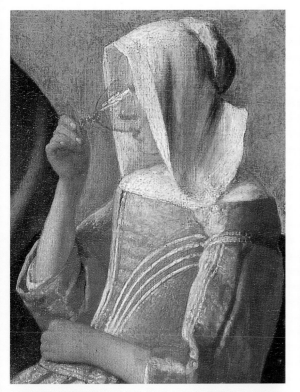
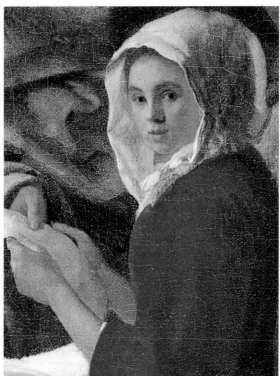
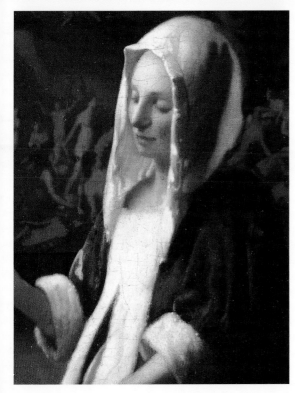
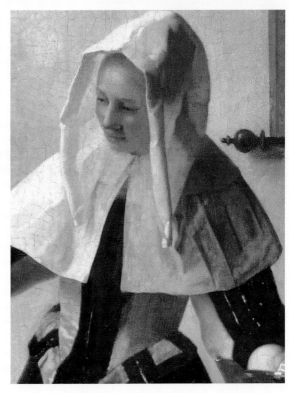

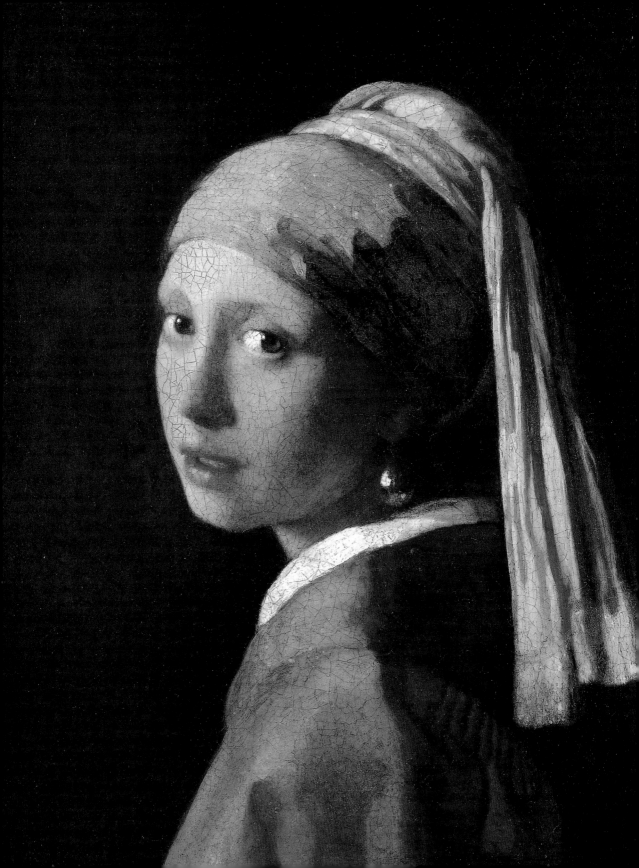

터번, 진주 그리고 이국적 요소

여인들의 초상화

베르메르는 미미하긴 하지만 여인들을 서사적 맥락에서 그렸다. 인물이 어떤 상황에 처해 있는가는 함께 그린 악기나 저울 따위의 소도구를 통해 짐작할 수 있다. 풍속화 유형의 작품 중에 이러한 소도구가 전혀 등장하지 않는 것은 석 점뿐이다. 이 그림들은 인물을 가까이에서 그렸기 때문에 초상화처럼 보인다.

물론 이 작품들을 초상화라 못 박기는 힘들다. 17세기와 그 이전의 수많은 초상화들에서는 특정 활동이나 정신적 행위가 그림을 구성하는 요소로 여겨졌고, 반대로 초상화 형식으로 그렸다고 해도 의식적이고 의도적으로 특정 인물의 개별성을 지향한 것은 아니었기 때문이다. 특정 인물을 본연의 모습이 아닌 다른 모습으로 가장하거나 탈바꿈해서 그리는 소위 장식 초상화는 개인의 특징을 보여주는 것인지, 아니면 다른 목적으로 그 인물의 외양을 빌렸을 뿐인지 알 수 없다.

유명한 그림 〈진주 귀걸이 소녀〉(68쪽)에도 비슷한 문제점이 있다. 강렬한 조형적 대비를 만들어내는 흑색에 가까운 텅 빈 어둠을 배경으로 소녀가 관람자 쪽으로 고개를 돌리고 있다(레오나르도 다빈치는 회화론 232번에서 배경이 어두우면 대상이 더욱 뚜렷이 부각되며, 그 역도 성립한다고 했다).[22] 입을 살짝 벌린 모습은 인물이 그림의 테두리를 벗어나 관람자에게 말하는 것처럼 여기게 만드는데, 네덜란드 풍속화에서 자주 볼 수 있는 기법이다. 소녀는 고개를 약간 숙인 채 관람자를 바라보면서도 자기 생각에 빠져 있는 듯이 보인다.

소녀는 흰 깃을 더욱 돋보이게 하는 민무늬의 황갈색 상의를 걸쳤다. 베일처럼 보이는 연노란 천이 어깨 위로 길게 늘어져 있고 그 아래 청색 터번이 또 다른 대비를 만들어낸다. 베르메르는 이 그림에서 거의 순색에 가까운 단순 색채만을 사용하고, 색조의 미묘한 차이를 꾀하지 않았다. 결과적으로 몇몇 색면은 작게 분할되고, 같은 색의 유약에 의해 깊이감과 음영이 표현되었다.

소녀가 머리에 두른 터번은 이국적으로 보인다. 얀 반 에이크의 자화상으로 추정되는 〈붉은 터번을 두른 남자〉(69쪽)에서 볼 수 있듯, 터번은 15세기 유럽에서 대중적 인기를 끌었다. 당시 투르크와 전쟁 중이던 유럽인들은 '기독교의 적'이 지닌 다른 생활방식과 이국적 복장에 크게 매료되었다. 한편으로 소녀의 귀에 걸린 물방울 모양의 커다란 진주가 돋보인다. 귀걸이는 그림자가 드리워진 목에서 도드라지게 밝은 빛을 내고 부분적으로 황금처럼 반짝인다.

신비주의자인 성 프랑수아 드 살(1567~1622)은 1616년 네덜란드어로도 번역된 『독실한 삶 입문』(1608년)에서 다음과 같이 말했다. "폴리니우스가 말했던 것처럼,

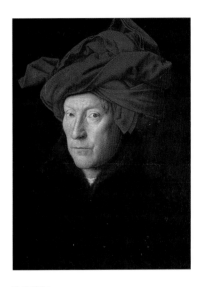

얀 반 에이크
붉은 터번을 두른 남자, 1433년
베르메르가 활동하던 시기보다 두 세기 전에 이미 유럽에서는 터번이 유행했다. 얀 반 에이크의 자화상으로 추정되는 위 그림에서 그 예를 볼 수 있다.

진주 귀걸이 소녀, 1665년경
이 그림은 초상화인 듯하다. 이국적 터번을 두른 소녀가 어깨 너머로 관람자 쪽을 향해 꿈꾸는 듯한 시선을 던지는 자태는 이미 티치아노가 〈아리오스토〉에서 보여준 기법을 본뜬 것이다. 아무런 장식도 없는 검은 배경은 소녀의 얼굴 윤곽을 더욱 뚜렷하게 해주는데, 이는 레오나르도 다빈치가 권장한 기법에 따른 것이다.

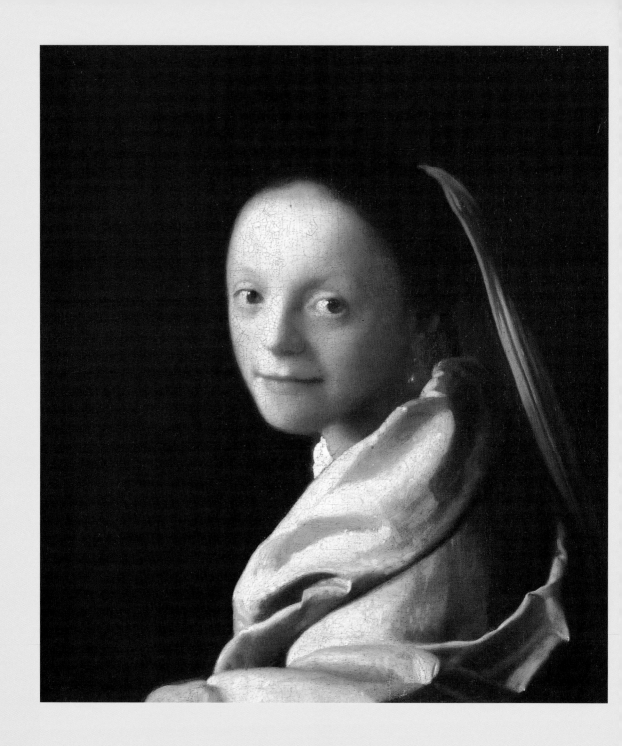

젊은 여인의 얼굴, 1666~1667년경

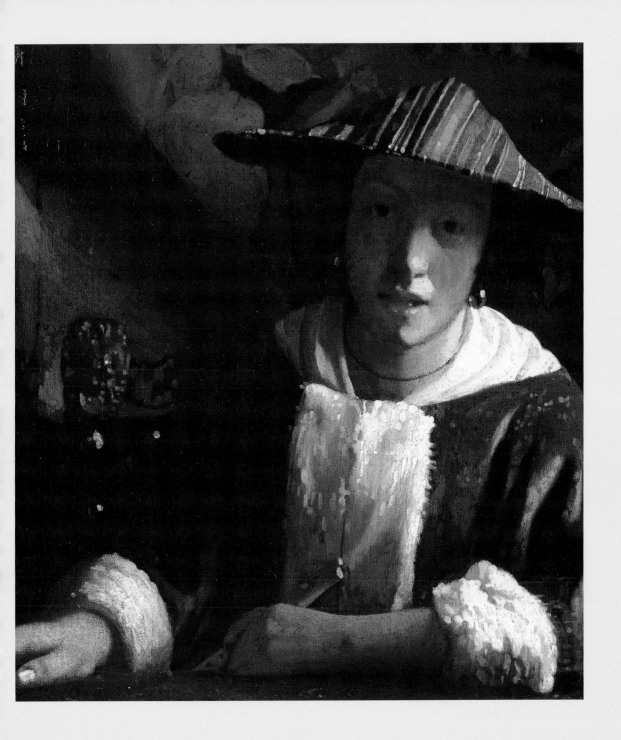

플루트를 쥔 소녀, 1666~1667년경

과거나 지금이나 여성들은 진주 귀걸이가 귀에서 찰랑댈 때의 기분 좋은 감각 때문에 이 장신구를 단다. 반면 나는 하나님의 큰 은총을 받았던 이삭이 아내 리브가에게 사랑의 표시로 귀걸이를 보냈다는 점에 주목한다. 이 점에서 이 보석이 영적인 의미를 지닌다고 생각한다. 종교적으로 볼 때 남성이 아내의 신체 가운데 처음으로 갖게 되는 부분이자 부인이 충실하게 지켜야 할 부분이 바로 귀이다. 또한 복음서에서 이야기하는 동방의 진주처럼 정결하고 감미로운 말이 아닌 이상 그 어떠한 말이나 소리도 그 귀에 침투해서는 안 된다."[23]

이처럼 베르메르의 그림에서 진주는 정결함의 상징이다. 위의 인용 대목에서 언급된 '동방'은 터번이라는 소품 안에 깃들어 있다. 이삭과 리브가에 관한 언급은 베르메르가 이 그림을 그림 속 젊은 여인의 결혼식에 맞춰서 그렸을 것이라는 점과 연관이 있다. 따라서 이 작품은 초상화일 것이다.

베르메르 연구자들이 후기작으로 여기는 〈젊은 여인의 얼굴〉(70쪽)도 마찬가지다. 1979년부터 뉴욕의 메트로폴리탄 미술관에 소장되어 있는 이 작품에서 여성은 우아한 회색 드레스를 입고 진주 귀걸이를 하고 있다. 구성도 〈진주 귀걸이 소녀〉와 흡사하다. 여인은 검은 머리를 이마 중앙에서 뒤로 넘겨 (신부용) 베일로 묶었다. 옆으로 앉아 어깨 너머로 관람자 쪽을 바라보는 자세는 같은데 얼굴만 좀더 정면을 향하고 있다. 왼쪽 팔을 굽혀 난간에 기대고 있는 것도 〈진주 귀걸이 소녀〉와는 다르다. 베르메르가 이 그림에서 사용한 기법은 티치아노가 〈아리오스토〉에서 사용했던 것이다.

〈플루트를 쥔 젊은 여인〉(71쪽)은 배경의 희미한 공간에서 떨어져 나와 관람자 가까이 자리 잡은 소녀가 주인공이다. 그녀는 난간 같기도 한 작은 탁자에 기대 앉아 왼손에 플루트를 쥐고 있다. 관람자에게 말이라도 걸 듯 입을 살짝 벌린 채 정면을 바라본다. 얼굴, 특히 눈언저리는 이국적인 중국풍의 고깔 모양 모자의 넓은 창 그늘에 잠겨 있다. 이런 기법은 여성의 용모에 신비감을 더해준다.

이 그림에서 볼 수 있는 팔 포즈는 〈붉은 모자를 쓴 소녀〉(73쪽)에서도 반복된다. 다른 점은 여성이 얼굴의 다른 쪽을 내밀고 있고, 오른팔을 사자머리와 고리로 장식한 의자 팔걸이에 걸치고 있다는 것 정도이다. 주름 부분의 흰색을 강조하고 밝은 점을 그려 넣는 등 점묘법을 사용한 것으로 보아 카메라 옵스쿠라를 이용하여 그린 것이다. 풍성한 주홍색 술 장식이 달린 모자 위로 빛이 비스듬히 비쳐서 모자의 아래 부분은 그늘져 자주색으로 보인다. 빛은 아주 강렬해서 모자의 곳곳이 투명한 것처럼 보인다. 그럼에도 모자의 챙이 넓어서 얼굴의 대부분이 그늘에 잠겼다. 오직 왼쪽 뺨만 환하다. 얼굴 중앙의 두 눈은 의도적으로 그늘에 잠기게 했다. 바로 '디시물라티오(감춤)'의 원리이다. 관람자는 이 여인이 어떤 감정을 갖고 있는지 알 수 없으므로 그만큼 호기심을 느끼게 된다.

흐릿한 사진
맨 아래 사진은 나무 조각(아래)을 당시의 모델에 따라 복원한 카메라 옵스쿠라로 찍은 것이다. 베르메르 그림에 등장하는 의자의 사자머리에서와 똑같은, 반짝이는 빛의 점과 뿌옇게 되는 효과를 얻을 수 있었다.

붉은 모자를 쓴 소녀, 1666~1667년경

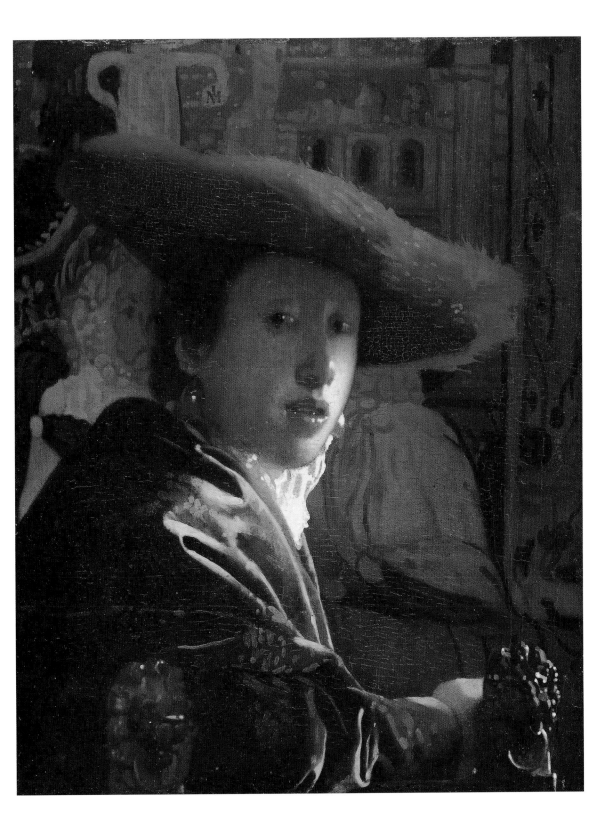

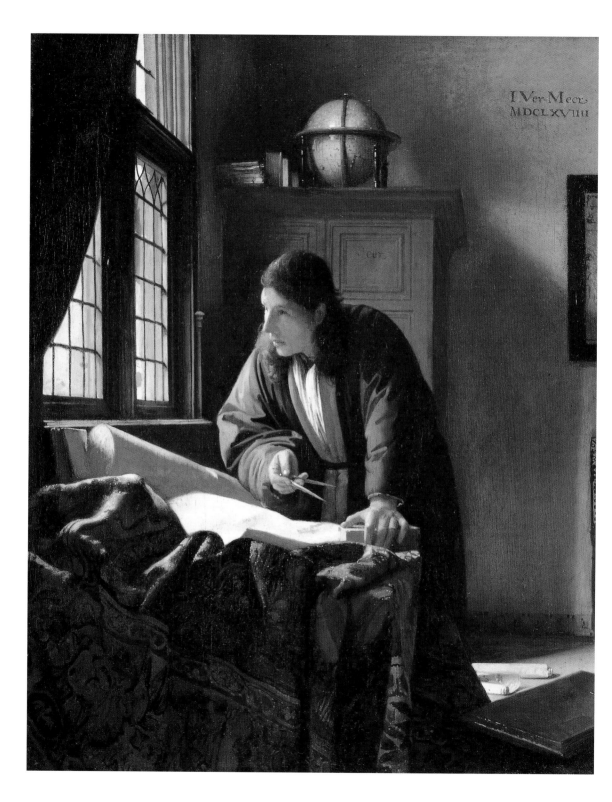

새로운 과학

지리학과 천문학

루브르에 있는 〈천문학자〉(1668년, 76쪽)는 베르메르의 작품 중에서 제작연도가 적혀 있는 석 점 가운데 하나이다. 이 그림은 모티프나 크기로 보아 〈지리학자〉(74쪽)와 짝을 이루는 것으로 간주된다. 두 학자는 모두 머리를 귀 뒤로 길게 길렀고 일상복이 아니라 법복처럼 발끝까지 끌리는 풍성한 옷을 입고 있다. 이처럼 두 인물은 모두 범상치 않다. 이들은 모두 닫힌 실내에서 활동하고 있다. 천문학자는 책상에 기대 앉아 망원경 대신 천체의를 보며 펼쳐 놓은 책의 내용과 비교한다. 천체의 왼쪽으로는 큰곰자리가 보이고, 중앙에는 용자리와 헤라클레스자리, 오른쪽에는 거문고자리가 보인다. 제임스 웰루는 이 천체의가 요도쿠스 혼디우스가 제작한 것이고(77쪽 참조), 펼쳐놓은 책은 아드리안 메티우스가 쓴 『별들의 탐구와 관찰』이라는 사실을 알아냈다. 책상 위로 불룩하게 솟은 헝겊 뒤로는 눕혀놓은 천문관측의도 보인다. 이 기구는 천체의 각도와 위치를 재는 장치로 천문학과 해양학에서 대단히 중요한 기계였다.

지리학자는 한손에 컴퍼스를 들고서 보이지는 않지만 지도에 표시된 지점들 간의 거리를 재는 중이다. 그러다가 잠시 동작을 멈추고 창문 너머를 멍하니 바라보고 있다. 얼굴 위로 떨어지는 햇빛은 그에게 어떤 영감이 떠올랐음을 암시한다.

베르메르는 두 그림을 과학사에서 대변혁이 벌어지던 시기에 그렸다. 17세기 중엽까지는 제바스티안 브란트(『광인들의 배』 1494년)와 같은 보수적 과학자들의 주장이 득세했다. 이들은 천체의 운행이나 지구의 역사 등을 연구하는 것은 신의 뜻에 반하는 무모한 행동이라 생각했다. 그래서 실험이나 계측에 기반을 둔 과학에 '쿠리오시타스', 즉 과학적 호기심을 보여서는 안 된다고 주장했다. 심지어 『광인들의 배』의 한 장인 「모든 나라의 탐험」[24]에는 아르키메데스와 플리니우스 같은 고대의 학자들이 발견한 것을 일부러 숨기고 논리적 연관성을 더 이상 밀고 나가지 않았다고 적혀 있다.

〈천문학자〉는 루이 14세가 파리에 천문대를 건립하도록 했던 시기(1667~1672년)에 그려졌다. 1668년에는 젊은 과학자 아이작 뉴턴이 제임스 그레고리가 1663년에 고안한 굴절 망원경의 성능을 대폭 향상시켰다. 이로부터 10년 전 크리스티안 호이헨스가 헤이그에서 망원경으로 토성의 여섯 번째 띠를 발견했다. 이러한 천문학적 발견들은 특히 항해술 분야에서는 대단히 쓸모가 있었다. 바닷길을 통한 교역에 직접적인 영향을 미치기 때문이다.[25]

하지만 새로운 과학이 가져다 준 실용성이나 갓 태어난 실험 정신이 베르메르의 〈천문학자〉에 커다란 영향을 미치지는 못한 듯하다. 베르메르의 천문학자는 창문 너

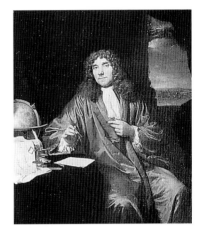

안 베르콜리에
안토니 반 레웬후크, 연대 미상
베르메르와 같은 해에 태어난 안토니 반 레웬후크(1632~1723)는 부유한 포목 상인으로, 독학으로 여러 과학 실험을 했으며 특히 247종의 현미경을 제작했다. 특히 그는 적충류와 정자, 박테리아를 발견했다. 레웬후크는 런던 왕립협회와 긴밀한 관계를 맺고 있었으며, 그곳에서 자신의 연구 결과를 발표했다. 그는 베르메르가 죽은 후 유산 관리인으로 지명되었다.

지리학자, 1668~1669년경
〈여자 뚜쟁이〉 외에, 베르메르가 제작 시기를 기입한 작품은 〈지리학자〉와 〈천문학자〉뿐이다. 이 두 작품은 1벌로 제작되었으며, 1729년까지 함께 보관되었다.

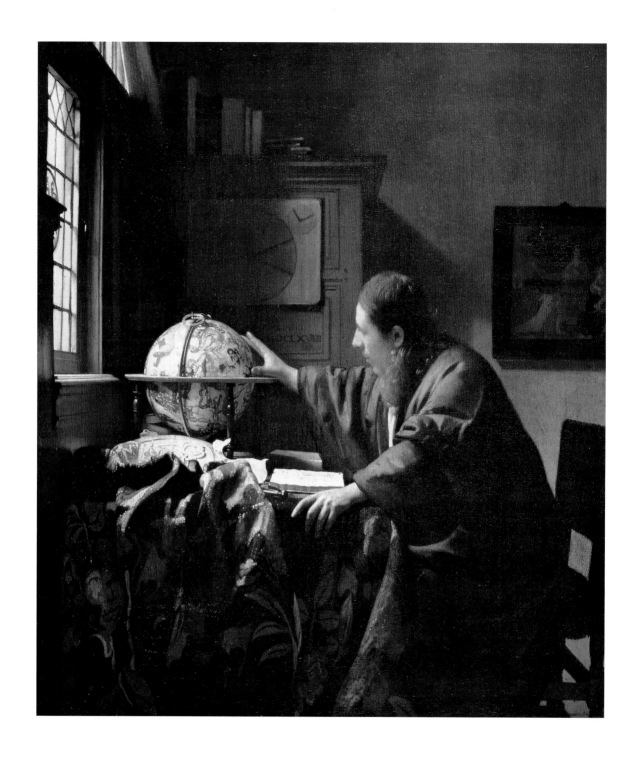

천문학자, 1668년
마법사처럼 차려입은 젊은 천문학자 앞에 놓인 책의 정체가 최근에 밝혀졌다.
이 책은 아드리안 메티우스가 쓴 『별들의 탐구와 관찰』이라는 책이다.
천체의는 요도쿠스 혼디우스가 제작한 것이다(77쪽 참조).

머로 하늘을 지켜보는 헤라르트 도우의 〈천문학자〉와는 달리 실내에서 작업한다. 이런 점에서 볼 때 베르메르는 오히려 실험과는 관계 없는 예전의 점성술에 빠져 있던 것 같다. 따라서 그가 그린 것도 점성용 천궁도이다. 실제로 당시에는 천문학과 점성술 사이의 경계가 명확하지 않았다. 요하네스 케플러나 티코 브라헤와 같은 노련한 천문학자들은 점성술사를 겸하기도 했다. 탄생의 순간과 천궁도의 별들은 점성술에서 미래를 예측하는 데 핵심적인 요소이다. 따라서 벽에 걸려 있는 아기 모세를 발견하는 장면(탈출기 2:1~10)이 담긴 그림은 베르메르의 관심사가 무엇인지 잘 보여준다. 모세의 탄생은 예수의 도래를 예고한다고 여겨졌기 때문에, 기독교 교리에 따르면 두 별자리 사이에는 우주적 연관성이 있었다. 모든 이스라엘 아이들에게 가해졌던 박해는 물론이고 모세가 바구니에 담겨 나일 강에 버려졌던 사실은 헤롯이 죄없는 사람들을 학살하라는 명령을 내린 이후 성 가족이 이집트로 피신했던 일과 비교되곤 했다.

베르메르의 〈천문학자〉에 등장한 책이 아드리안 메티우스의 책이라는 사실을 밝혀낸 웰루는 베르메르가 모세를 천문학의 선구로 보았다는 근거를 제시했다. 사도행전 7장 22절에 따르면 모세가 이집트인들의 과학, 다시 말해 천문학에도 입문했다는 것이다.[26] 어쨌든 모세가 천문학자로서의 능력을 갖고 있었더라도 베르메르가 이 그림에 모세에 관한 장면을 넣은 이유는 알 수 없다. 앞서 살펴봤듯이 아기 모세를 발견하는 장면을 담은 그림은 다른 그림에도 사용되었다(55쪽). 그때는 인류의 조상으로서가 아니라 출생에 얽힌 특수한 정황을 암시하기 위한 것이었다.

베르메르의 〈천문학자〉를 특정 과학의 패러다임과 결부하는 것은 곤란하다. 그는 점성술을 과격하게 배척한 것도 아니며, 갓 태어난 천문학을 옹호한 것도 아니다. 반면 지리학자는 어느 정도 '근대적' 의미에서 일을 하고 있다고 볼 수 있다. 이는 벽에 붙여 놓은 양피지로 된 해양도를 통해서도 알 수 있다. 이것은 빌렘 블라외가 제작한 유럽 해양도(PASCAARTE/van alle de Zëcusten van/EVROPA; 원 규격: 66 × 88cm)로, 아기 모세를 그린 그림과 달리 지리학이라는 과학이 항해에 실제로 유용하다는 것을 보여준다. 해양무역은 1760년대 말 네덜란드의 국가적 관심사였다. 데 로이테르 제독이 영국에 대항해서 승리를 거뒀던 전쟁(1665~1667)은, 본래 영국 정부가 자국의 상인 길드를 보호할 목적으로 네덜란드 어선의 조업권을 박탈하고 네덜란드 상선의 항해를 방해한 데서 비롯되었다.

고난의 시기
베르메르 사후 몇 달 뒤, 그의 부인은 공식적으로 파산 선고를 받는다. 위의 문서는 델프트 연감의 일부분으로 안토니 반 레벤후크를 베르메르 집안의 유산 관리인으로 지명한다는 내용이 적혀 있다.

요도쿠스 혼디우스
천체의, 1618년
베르메르가 〈천문학자〉에서 재현한 천체의이다.

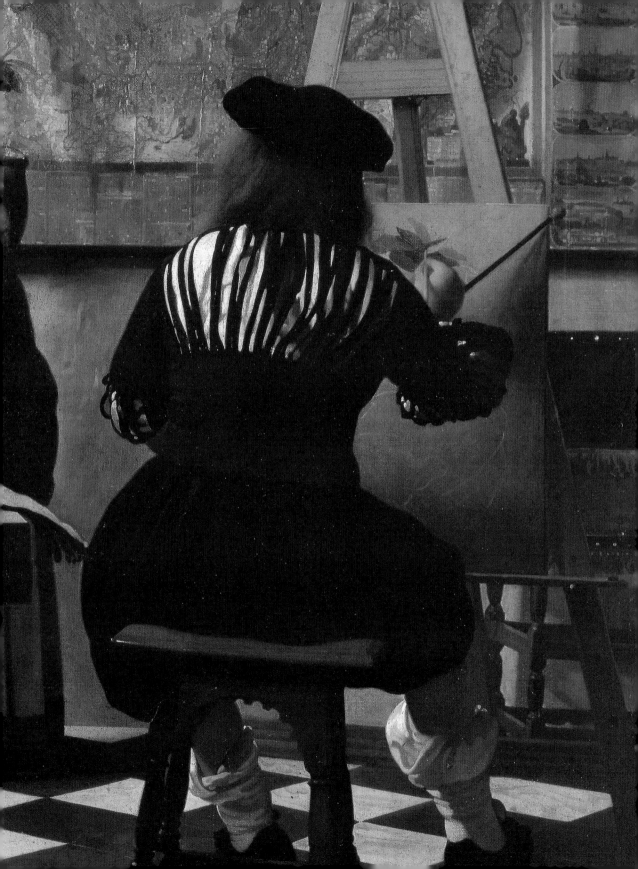

"힘과 열정으로 그리다"

신앙의 알레고리

베르메르의 작품 중 일상생활을 담은 그림들과 근본적으로 주제가 다른 작품이 두 점 있다. 이 그림들은 우의성을 담고 있으며, 은유를 통해 추상적 개념을 설명한다. 하나는 신앙을 의인화한 그림(80쪽)이고, 다른 하나는 여러 부속물로 장식한 뮤즈를 의인화해 작품에 명확한 의미를 부여한 그림(83쪽)이다.

헤르만 반 스월이 1699년 작성한 경매 목록을 보면 〈신앙의 알레고리〉(80쪽)에는 다음과 같은 설명이 붙어 있다. "델프트의 베르메르가 힘과 열정으로 그린 작품. 여인은 신약성서를 재현하는 다양한 의미들을 간직한 채 앉아 있다." 이 그림은 어려운 주제를 다루고 있고, 규격도 크며(114.3×88.9cm), 위의 설명에서 알 수 있듯이 회화기법도 제대로 평가되었기에 400길더라는 상당히 높은 가격이 매겨졌다.

베르메르를 연구하는 전문가들은 과연 이 그림이 신약성서를 재현한 그림인지 의심을 품었다. 1914년에 A. J. 바르노우는 베르메르가 체자레 리파의 『이코놀로지아』에서 영향을 받았으며, 그림 속 요소들은 신약성서가 아니라 『이코놀로지아』에서 신앙의 알레고리로 사용된 속성을 원용한 것이라는 의견을 내놓았다. 경매 목록에서 그림의 주제를 부정확하게 혹은 어느 정도 잘못 설명한 것은 그의 진의를 제대로 파악하지 못했기 때문이다(베르메르는 이 경매가 열리기 24년 전에 사망했다).

리파의 책에는 이런 대목이 실려 있다. "신앙은 경건히 오른손에 성배를 든 채 앉아 있는 여인의 모습으로 의인화되었다. 그녀는 예수를 의미하는 단단한 반석에 놓인 책에 왼손을 얹고 몸을 기대고 있다. 여인의 발밑에는 지구가 놓여 있다. 그녀는 하늘색 드레스와 심홍색 튜닉을 입었다. 깔려죽은 뱀과 화살을 부러뜨린 죽음이 반석 뒤에 있다. 바닥에는 원죄의 기원인 사과가 놓여 있고 여인의 뒤로는 가시 면류관이 걸려 있다." 베르메르가 이 구절을 그대로 가져다 쓴 것은 아니지만, 열거된 내용의 대부분을 그림의 요소로 삼았다. 다만 붉은색 튜닉이나 죽음의 모티프는 보이지 않고, 가시 면류관은 신앙의 신비를 나타내는 십자가에 못 박힌 예수를 그린 뒤편 벽의 그림 속에 나타나 있다.

천장 들보에 매달아 놓은 유리구슬은 빌렘 헤인시위스가 우의도상집(안트웨르펜, 1636년)에서 이것을 인간 정신의 상징으로 본 데서 차용한 것이다. 본래 유리구슬은 점치는 기술, 특히 수정점에서 대단히 중요한 역할을 했다.[27]

베르메르는 그림의 배경을 어느 부르주아 집의 실내로 설정했다. 이곳은 그가 그린 대부분의 풍속화에서 보듯, 식구들과 함께 살았던 장모 마리아 틴스의 집일 것이다. 여러 연구자들은 이렇다 할 설득력도 없이 일상적 '사실주의'로 채워진 이 그림

카스파 네처
금합(부분), 1665~1668년경
슬릿을 넣은 윗저고리는 특히 16세기 전반에 유행
했으며, 17세기 풍속화에서도 자주 볼 수 있다.

〈회화의 알레고리〉(83쪽)의 부분

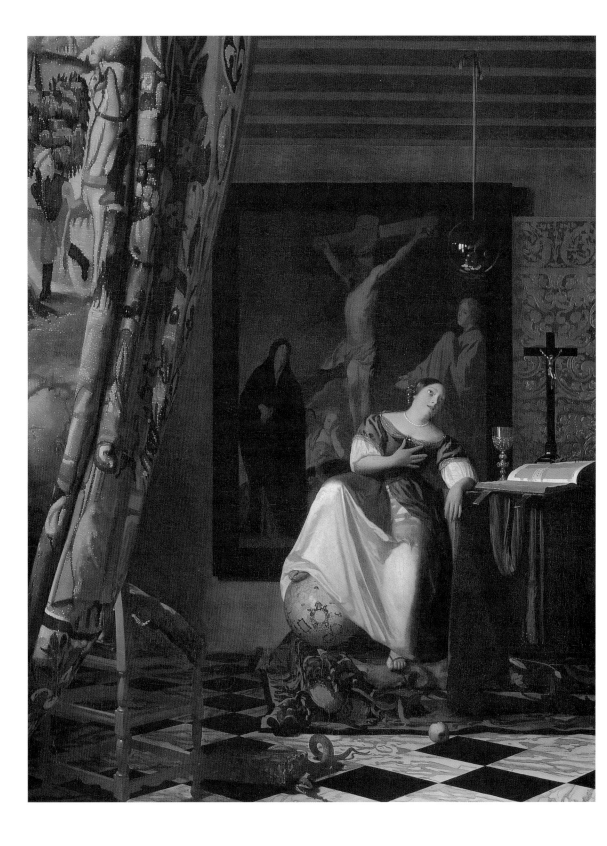

에 추상적인 신학의 주제가 결합된 것을 이상하게 여겼다. 또한 신앙을 의인화한 인물이 취한 과장된 몸짓(한 손은 심장에 얹고 시선은 하늘을 올려다보는 등의 동작은 편협해 보이기까지 한다)과 이상하게 앉은 자세, 오른발을 지구본에 얹고 있는 모습 등은 그리 좋은 평판을 얻지 못했다. 1988년 아서 윌록 주니어는 이 그림을 "실패한 예술 작품"이라 평했고, 존 내시는 "이상하고 설득력도 갖추지 못했다"[28]고 폄하했다. 하지만 비싼 가격에서 알 수 있듯이 베르메르와 동시대의 사람들은 훨씬 긍정적으로 보았다. 한편 그림에 재현된 실내는 종교적 모티프를 가정생활과 결합하던 전통적 네덜란드 풍속화(반 에이크와 그의 후계자들)의 연장선상에 위치한다. 사람들은 그림을 통해 보다 손쉽게 성서 속의 일화와 그것의 신학적 의미를 이해했으며, 또 자신과 직접 연관된 일로 받아들였다.

일반적으로 베르메르의 〈신앙의 알레고리〉(80쪽)는 가톨릭의 세계관을 구현한 그림으로 알려져 있다. 그림의 상징이 예수회의 도상들과 비슷해서 델프트의 예수회 선교원이 주문했던 그림이라고 추측되기도 하지만 명확한 증거는 없다.

흥미롭게도 베르메르는 '세계'를 표현하기 위해 혼디우스가 1618년에 제작한 지구의를 사용했고, 지구의의 카르투시를 관람자 쪽으로 돌려놓았다. 거기에는 당시 네덜란드의 통치자였던 나사우의 오라녜의 마우리츠 공을 칭송하는 문구가 적혀 있다. 이는 오라녜 가문에 대한 충성심을 나타내고자 하는 정치적 표현임에 틀림없다. 델프트 출신의 많은 화가들(브라메르, 코우웬베르흐, 호우크게스트 등)이 이러한 방식으로 정치적 입장을 밝혔는데 그 중 다수가 헤이그 궁정에서 일했다. 왼편으로 길게 늘어뜨린 태피스트리 커튼(베르메르 작품에서 언제나 '해석의 단서'를 제공한다)에도 오라녜가 문장의 상징들이 수놓아져 있다. 오렌지가 보이는가 하면, 부르고뉴의 백합도 보인다(위쪽). 백합꽃은 샬롱 집안의 상속자이며 부르고뉴 공국(프랑슈 콩테)의 통치자인 오라녜의 문장이다.

〈신앙의 알레고리〉(80쪽)의 부분
인간 정신의 상징
베르메르는 빌렘 헤인시위스의 우의화집에서 영감을 얻어, 인간의 정신을 상징하는 유리구슬을 천장에 매달았다.

화가의 작업실

수많은 미술사가들이 베르메르의 〈회화의 알레고리〉(83쪽)를 일종의 예술적 유언 내지 그가 예술적으로 지향했던 목표들의 총체로 간주했다.[29] 그래서 연구자들은 이 작품에 '회화의 예찬'이라는 제목을 붙였다. 한편 1676년에 베르메르의 미망인 카타리나 볼네스가 빚 대신에 자기 어머니 마리아 틴스에게 작품을 양도하면서 비교적 사무적으로 작성한 공증문서에는 이렇게 적혀 있다. "그림 한 점. 미망인의 남편이 그린 것으로, '회화 예술'이 묘사된 작품." 이 또한 〈신앙의 알레고리〉처럼 비전문가가 작품의 도상학적 의미에 적합하지 않은 제목을 붙인 것이다. 이 작품의 주인공은 의인화된 젊은 여인이다. 하지만 이 여인은 푸른색 비단 드레스와 노란 치마를 입고 머리에는 월계관을 썼으며, 오른손에는 트럼펫을 쥐고 왼손에는 노란색 장정의 책을 들고 있다. 도저히 이 여인이 '회화(schilderconst: 라틴어로 pictura)'의 알레고리라고 할 수 없다. 오늘날의 관점에서 볼 때 이 여인은 바로 역사의 여신, 클리오이다.

베르메르는 이 작품도 리파의 『이코놀로지아』에서 영감을 얻었다. 그러므로 작품의 주제는 회화가 아니라 역사, 그것도 영광스러운 군사적 승리이다. 그림 중앙에 화가가 이젤을 놓고 당당히 앉아 있다고 해서 주제가 달라지는 것은 아니다. 화가는 등을 보이고 있어서 누구인지 알 수 없지만 등받이 없는 의자에 앉아 빈 캔버스에 클

신앙의 알레고리, 1671~1674년경
베르메르의 〈신앙의 알레고리〉는 디르크 페르스가 1644년 네덜란드어로 번역한 체자레 리파의 『이코놀로지아』에 나오는 '피데스(신앙)'에서 많은 부분을 취했다.

리오 여신의 상징인 월계관을 그리고 있다. 르네상스 이래로 빈 캔버스는 '콘체토', 즉 그리는 행위가 진행됨에 따라 그림이 완성되어 간다는 예술 개념의 상징이다.

화가는 그림을 그리고 있다. 베르메르는 화가를 '봉사자'로 간주했으므로, 작품의 주제는 결코 회화 예찬일 수 없다. '픽투라(회화)'가 아니라 클리오 여신을 찬양하며, 나아가 역사, 구체적으로는 특정한 역사적 사건을 찬양하고 있기 때문이다.

베르메르는 이 그림에서도 상황을 실내로 끌어들여 재현했다. 왼편으로 장모의 재산목록에 명기되어 있는 육중한 참나무 탁자가 보인다. 탁자 위의 물건들은 이 작품을 회화의 알레고리와 연관해서 생각하던 때에 예술 이론에 관계된 것으로 여겨졌던 것들이다. 당시 전문가들은 베르메르가 '파라고네', 즉 레오나르도 다빈치가 제기한 예술 장르 간의 우열 문제에 골몰한 것으로 보았다. 그들은 탁자 위에 놓인 마스크가 조각을 상징한다고 보았으며 베르메르가 조각보다 회화가 우월함을 보여주고 싶어했다고 생각했다. 물론 탁자 위의 책이나 펼쳐진 노트, 탁자 바깥으로 흘러내린 천 등의 의미는 알 수 없었다. 클리오 여신과 이 사물들 사이의 관계에 대해서도 알려진 바가 없다. 심리학적 해석대로 여신은 수줍어서 시선을 내려뜨리고 있는 것일까? 아니면 그런 인상만 주는 것인가? 아니면 나름대로 상징들이 가지고 있는 의미를 살피는 것일까? 이 사물들은 특정한 역사적 사건과 관련을 맺고 있을 수도 있다. 어떤 역사적 사건인가? 벽의 상당 부분을 차지하고 있는 클라스 얀손 비스헤르(피스카토르)가 1692년경에 제작한 지도(34쪽 참조)가 해답을 줄 수도 있다. 연구자들이 의아하게 여긴 문제의 이 지도는 네덜란드 공화국 북부지역이 포함되어 있지 않은 1609년 스페인과 휴전하기 이전의 옛 17주의 지도로 당시에는 사용되지 않았다.

지도 좌우에는 여러 도시의 모습이 그려져 있다. 왼쪽에는 브뤼셀, 룩셈부르크, 헨트, 베르겐, 암스테르담, 나무르, 레바르덴, 위트레흐트, 쥐트펜, 헤이그의 네덜란드 왕궁이, 오른쪽에는 림뷔르흐, 네이메헨, 아라스, 도르트레흐트, 미델뷔르흐, 안트웨르펜, 메헬렌, 데벤테르, 그로닝겐, 브뤼셀의 브라반트 왕궁이 있다. 제임스 웰루는 클리오 여신이 오라녜 가문이 거주하는 헤이그의 네덜란드 왕궁 그림 앞에 트럼펫을 들고 서 있다는 사실에 주목했다. 전통적으로 트럼펫은 영광과 명성의 상징이다. 클리오는 영광과 명성을 뜻하는 그리스어 '클레오스'에서 온 이름이다.

베르메르는 뭔가를 조심스레 말하고자 했다. 오라녜 가문에 경의를 표하고 찬양하고자 한 것이다. 그의 이런 행동에는 어떤 계기가 있었을까? 여기서 오라녜 가문이 군주로서의 권좌를 오랫동안 위협받았다는 사실을 상기할 필요가 있다. 1653년에 연방의회의 수장인 얀 데 비트(1625~1672)는 비밀리에 '격리법'을 제정해서 오라녜 가문이 7주(州)의 공직에 오를 수 없게 했다. '종신 칙령'에 따라 젊은 총독 빌렘 3세(1650~1702)는 총사령관직을 박탈당하기도 했다. 이러한 치욕적인 상황은 섭정 얀 데 비트가 프랑스에 맞서는 항전을 제대로 이끌지 못해 내정에서 수세에 몰리면서 갑작스레 반전되었다. 데 비트는 네덜란드로 침공해오는 루이 14세의 프랑스 군대에 맞서서 둑을 무너뜨려 간신히 방어할 수 있었지만, 이로 인해 땅이 물에 잠기고 농업에 막대한 피해를 주었다. 결국 1672년 8월 20일 성난 군중은 데 비트와 그의 형 코르넬리스를 잔혹하게 살해했다. 이런 와중에 연합 7주의 젊은 총독인 빌렘 3세는 백성들의 기대를 한 몸에 받게 되었으며, 군사 지휘권을 회복하고 현명하게 동맹관계를 맺음으로써 첫 정치적 성공을 거두었다.

회화의 알레고리, 1666~1673년경
그림 속의 여인은 풀잎을 엮어 만든 관을 쓰고 오른손에 트럼펫을 들었다. 또 왼손에는 책을 들고 있다. 이 여인은 역사의 여신인 클리오이다. 베르메르는 이제껏 사람들이 생각했던 것처럼 회화 예술을 찬미한 것이 아니라, 우화 형식을 통해 특정한 역사적 사건을 암시한 것으로 보인다.

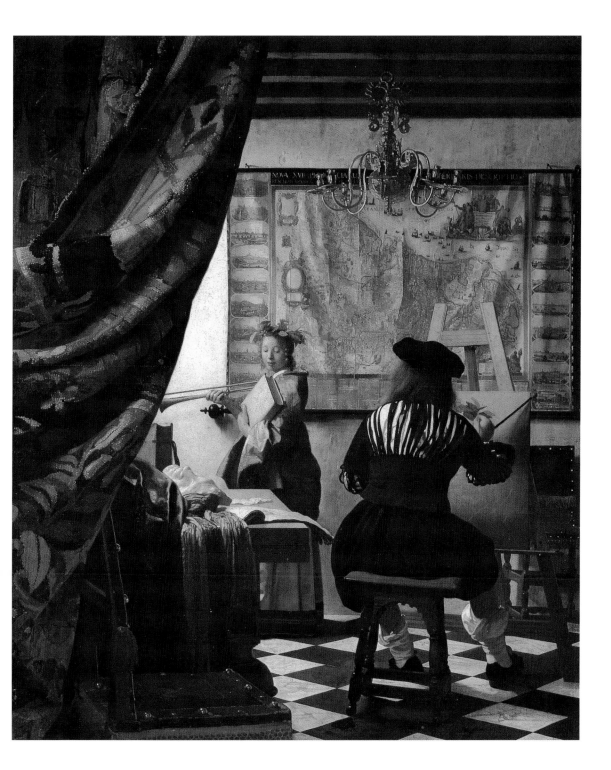

〈연애편지〉(54쪽)의 부분

〈우유 따르는 여인〉(65쪽)의 부분

빈센트 반 고흐는 1888년경 에밀 베르나르에게 보내는 편지에 이렇게 썼다. "베르메르의 어떤 그림에서는 모든 종류의 색을 찾아볼 수 있다. 그의 그림에 쓰인 노란색, 연한 청색, 밝은 회색의 조합은 벨라스케스의 그림에서 볼 수 있는 검정과 하양, 회색과 분홍의 조화만큼이나 특징적이다."

역사적 정황으로 볼 때 이 그림은 프랑스와 네덜란드 간의 전쟁(1672~1678)이 발발하던 무렵에 그린 것이다(결코 1660년대 중반이 아니다). 이를 입증하는 또 다른 사실이 있다. 그림을 보면 합스부르크가를 상징하는 머리 둘 달린 독수리 모양 샹들리에가 지도 상단에 적힌 라틴어 문구 "OCEANUS GERMANICUS"를 둘로 가르고 있는데, 이는 결코 우연이 아닌 듯하다. 지도 상단의 오른쪽에는 "GERMANIA INFE-RIOR"라는 문구가 적혀 있는데, 이는 네덜란드의 옛 이름을 라틴어로 표기한 것이다. 이처럼 독일 제국에 대한 호감을 나타내는 요소들은 결코 우연으로 보기 힘든데, 머리 둘 달린 독수리나 17주를 표시하는 지도 등은 17세기 네덜란드 회화에서는 거의 찾아볼 수 없는 것이다. 바로 이것이 이 그림에 구체적 동기가 숨어 있다고 보는 까닭이다. 이런 단서들은 그림에 암시된 역사적 사건이 빌렘 3세가 1673년 8월 30일에 프랑스에 대항하려고 합스부르크 왕가와 스페인, 로렌과 동맹을 맺었던 일임을 가리킨다.

베르메르는 그림에 지도를 그려 넣어 오라녜 공 빌렘 1세(1533~1584)가 정치적으로 주도적 역할을 했던 옛 '부르고뉴 공국' 시절을 환기하고자 했다. 스페인의 카를로스 1세(카를 5세)는 오라녜 공이 정치적 신념보다는 상황에 내몰려 반란군을 지휘하게 되기 이전에 그를 총애하여 네덜란드, 젤란트, 위트레흐트, 프랑슈 콩테의 총독으로 임명했었는데, 베르메르는 이 사실을 염두에 둔 듯하다. 프랑슈 콩테 지방은 프랑스-네덜란드 전쟁의 치열한 각축장이었다. 루이 14세는 1674년 봄에야 이곳을 정복할 수 있었다. 그림 속 화가는 16세기 부르고뉴 의상을 입고 있는데, 이 지방에 관한 암시이다. 이 그림은 군사적 승리를 나타내는 클리오 여신을 재현하여 승리의 확신을 표현한 것이므로 네덜란드인들이 아직 희망을 버리지 않았던 때인 콩테 함락 이전에 그렸을 것이다. 따라서 1673년의 마지막 넉 달 동안 그렸을 가능성이 크다.

탁자 위의 소품들은 1576년 헨트를 평정하고 네덜란드의 모든 주를 통합했던 빌렘 1세를 암시한 것으로 보인다. 예컨대 헨드리크 데 케이세르가 델프트의 니우베 케르크에 조성한 호화로운 오라녜 공의 무덤을 연상시킨다. 오라녜 공의 무덤에 있는 고인의 대리석상 발밑에는 트럼펫을 들고 있는 의인화된 인물이 새겨져 있다. 탁자 위 석고 마스크는 개성이 뚜렷한데, 오라녜 공 빌렘 1세의 데드 마스크이거나 헨드리크 데 케이세르가 제작하여 델프트의 프린센호프 박물관에 있는 빌렘 1세의 테라코타 마스크에서 영감을 얻은 듯하다.

지금까지 이 그림은 20세기의 예술관에 기초하여, 회화에 경의를 표하고 예술의 영광을 기리는 작품으로 생각되어 왔지만(충분히 공감할 수 있다), 사실은 정치적 의미가 강조되어야 한다. 이 작품은 베르메르가 당시의 역사적 사건에 대해서 취한 입장을 나타낸 것이다.

〈회화의 알레고리〉(83쪽)의 부분

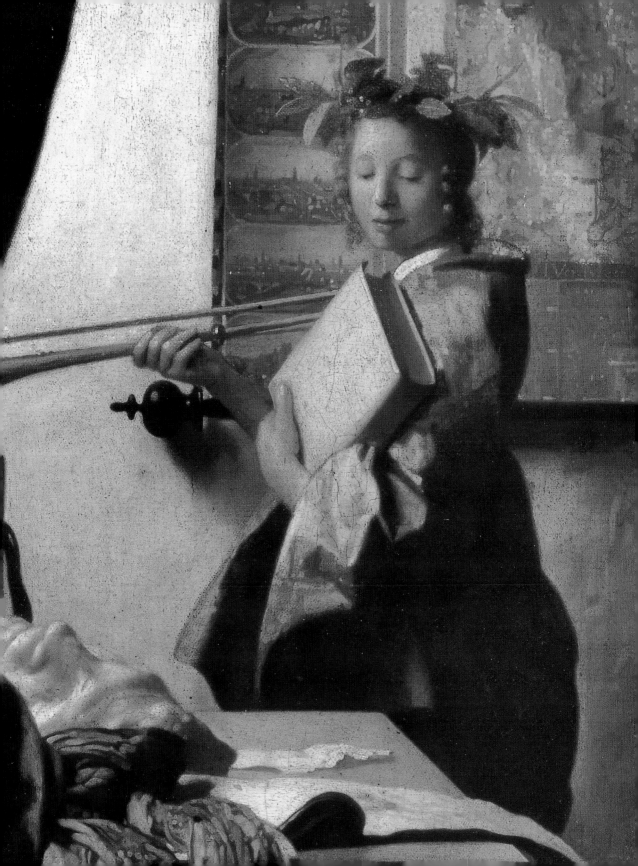

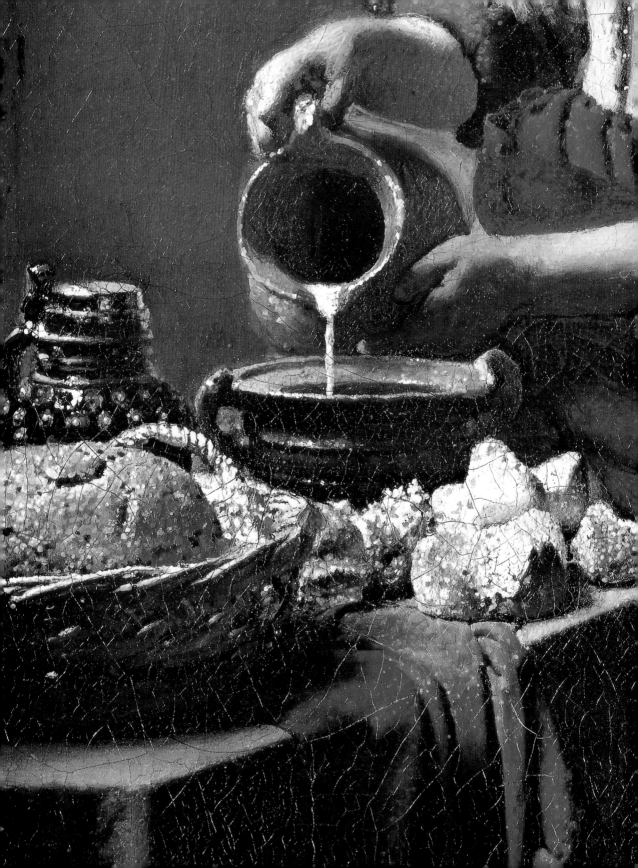

베르메르의 재발견

베르메르와 인상주의

과거에 알려진 바와 달리, 얀 베르메르 반 델프트는 결코 완전히 잊혀진 화가가 아니었다. 17세기와 18세기 문헌에 그를 칭송하는 대목들이 발견되곤 한다. 하지만 그가 당대의 다른 미술가들에 비해 명성이 덜했던 것은 사실이다.

이후 19세기 중엽부터 베르메르의 작품이 점차 인기를 얻기 시작했다. 이는 침울한 색조의 아카데미 화풍을 멀리하고 순색의 밝은 외광회화를 지향했던 인상주의의 태동과 무관하지 않다. 프랑스 좌파 정치인이자 언론인이었던 테오필 뷔르거 토레(1806~1869년)는 처음으로 베르메르를 인상주의의 선구로 보았다.

뷔르거 토레는 영국과 벨기에, 네덜란드, 스위스를 여행하면서 17세기 네덜란드 회화가 일상생활의 '사실주의'를 반영한다는 데 관심을 가졌다. 그는 이러한 회화 경향에서 쥘 샹플뢰리(1821~1889)나 피에르 조제프 프루동(1809~1865), 또는 바르비종파와 귀스타브 쿠르베(1819~1877) 등이 주창한 예술미학을 발견했다.

프랑스 사실주의자들이 지향한 목표 가운데 하나는 당대에 관심을 가지고 사회적, 문화적, 정치적 주제를 표현하는 것이었다. 이런 생각은 인상주의자들에게까지 이어졌고, 인상주의 또한 회화 양식에서 급격한 변화를 꾀하기에 이른다.

인상주의는 색채를 빛의 감각, 즉 빛의 파장(당시는 에테르의 진동이라 표현했다)에 따른 명도, 분위기 및 강도로 생각했다. 인상주의가 색채를 과학적으로 바라봄으로써 색채는 더 이상 사물에 내재하는 속성이 아니라 조명의 가변성, 특히 보는 사람의 지각에 크게 좌우되는 현상으로 생각되었다.

토레는 이와 같은 색채 이론에 입각해서 베르메르 특유의 미학을 부각시켰다. 그는 "베르메르의 빛은 결코 인공적이지 않고, 정확하고 자연스럽다. 치밀한 물리학자만큼이나 정확하다" "베르메르는 빛을 정확하게 재현함으로써 채색의 조화를 이루어낼 수 있었다"라고 했다. 어떤 의미에서 토레는 '근대적' 베르메르를 발견한 것이다. 즉 베르메르의 회화기법은 동시대인들의 수용 능력을 뛰어넘는 것이었으며, 200년이 지나서야 비로소 제대로 이해받을 수 있었던 것이다.

오늘날에는 베르메르가 대부분의 작품에 카메라 옵스쿠라(18쪽 참조)를 사용했다는 사실을 알고 있다. 그는 카메라 옵스쿠라를 사용했다는 사실을 감추지 않았다. 흐릿한 윤곽선과, 반짝이는 점과 같은 유명한 '점묘기법'에서 그것을 확인할 수 있다(86쪽 참조). 이 때문에 그의 작품은 '추상적' 면모를 띠게 되었다. 그는 현실을 있는 그대로 재현하지 않고 보이는 대로 재현하려 했기 때문이다. 즉 베르메르는 자신의 작업 조건에서 모사용 매체를 통해 지각한 대로 현실을 재현했다. 따라서 카메라 옵

카미유 피사로는 1882년 11월 아들 뤼시앵에게 보내는 편지에 이렇게 썼다. "렘브란트, 할스가 그린 초상화들, 베르메르가 그린 델프트 풍경과 같은 걸작에 대해 뭐라 표현해야 할까? 인상주의를 연상시키는 이 걸작들에 대해서 뭐라 말해야 좋을까?"

〈우유 따르는 여인〉(65쪽)의 부분

형체가 와해되는 모습
베르메르의 그림 곳곳에서 형체가 와해되는 모습을 목격할 수 있다. 카메라 옵스쿠라를 사용함으로써 야기된 이러한 양상은 비록 전혀 다른 방식이긴 하지만 프란스 할스의 후기작을 연상시킨다(아래 그림). 두 예술가는 모두 인상주의 화가들로부터 숭앙을 받았다.

스쿠라는 '베르메르 양식의 원천'이라 말할 수 있다.

이와 같은 은밀한 추상화 경향으로 인해 19세기 후반부터 베르메르의 작품은 명성을 떨치게 되었다. 뿐만 아니라 오늘날 그는 렘브란트와 프란스 할스(인상주의와 비슷한 화법을 구사했다)에 이어 네덜란드 회화의 '황금기'를 대표하는 세 번째 대가로 인정받고 있다.

빈센트 반 고흐는 들라크루아의 색채이론뿐만 아니라, 신인상주의자들과 마찬가지로 보색의 동시 대비 문제에도 커다란 관심을 가졌는데, 이미 베르메르 작품에 담긴 색채들의 조화에 열광적 태도를 보였다. 고흐는 1888년경 에밀 베르나르에게 이런 편지를 보냈다. "베르메르의 어떤 그림에서는 모든 종류의 색을 찾아볼 수 있다. 그의 그림에 쓰인 노란색, 연한 청색, 밝은 회색의 조합은 벨라스케스의 그림에서 볼 수 있는 검정과 하양, 회색과 분홍의 조화만큼이나 특징적이다." 1883년 앙리 아바르는 베르메르 작품에 등장하는 몇몇 인물들이 오로지 '기막힌 붓 터치'로만 그려졌다고 했다. "그럼에도 이 인물들은 조화로운 교향악 내에서 중요한 역할을 담당하는데, 이는 이들이 표현하는 생각 때문이 아니라 이들을 구성하는 점 때문이다."

베르메르는 조형예술뿐 아니라 고전적 근대 문학에서도 칭송받았다. 그 중 가장 유명한 예는 마르셀 프루스트의 소설 『잃어버린 시간을 찾아서』의 네 번째 권인 「갇힌 여인」이다. 프루스트는 이 부분에서 작가 베르고트의 죽음을 묘사한다. 베르고트는 죽기 직전 어느 비평가로부터 편지를 받고서 헤이그 마우리츠호이스 미술관이 전시회에 베르메르의 〈델프트 전경〉(19쪽)을 대여해 주어 파리에서도 볼 수 있게 되었다는 소식을 접한다. "마침내 베르고트는 이제껏 자기가 생각했던 것과는 다른, 훨씬 더 광채를 발하는 작품 앞에 서게 되었다. 그는 비평가의 글을 떠올리면서 처음으로 푸른색으로 그려진 인물과 분홍색 모래밭을 볼 수 있었고, 진귀한 노란 띠를 발견할 수 있었다. 그는 더욱 어리둥절해졌다. 베르고트는 자신이 방금 잡은 노란 나비를 쳐다보는 아이처럼 그림 속의 진귀한 노란 띠를 경이롭게 쳐다보면서 이렇게 중얼거렸다. '나도 저렇게 소설을 썼어야 했어. 내 소설들은 너무 무미건조해. 내 문장들도 저 작은 노란 띠처럼 진귀해지려면 여러 차례 색깔을 보태야 했어.' (중략) 죽음을 목전에 둔 베르고트가 보기에 작은 노란 띠는 예술 그 자체를 구현한 것이었다. 베르메르라는 이름 외에는 거의 알려진 바가 없는 예술가가 절묘하고도 세련되게 그린 그 노란 띠 말이다."

베르메르를 인용한 예는 무수히 많다. 모든 방면의 전위예술가 또는 미술비평가들이 이구동성으로 베르메르 작품이 간직한 색조의 진정성과 군더더기 하나 없는 작품 구성을 칭송한다. 세잔은 전위예술가라면 문학적 성향에 빠지지 말고 형태에 보다 치중해야 한다고 주장했다. 이러한 사고방식에 비추어보면 베르메르의 작품이 일화적이고 서사적인 요소를 완전히 배제한 것으로 평가되었다는 것도 이상한 일은 아니다. 특히 앙드레 말로는 베르메르의 작품에서는 "행동의 신화"가 완전히 자취를 감추며, "예술사에서 최초로 그림의 주제가 상상의 대상이 된다"고 했다.[30]

문화를 비추는 거울로서의 미학

19세기 말에 베르메르를 재발견한 사람들이 정확하게 봤듯이 베르메르는 조용히 구성기법의 개혁을 꾀한 예술가이다. 회화 표면의 균형, 복잡한 구조를 몇 개의 요

〈레이스 짜는 여인〉(63쪽)의 부분

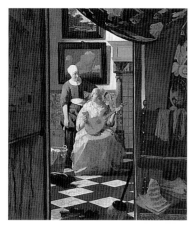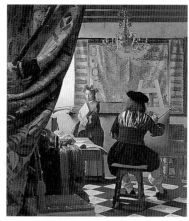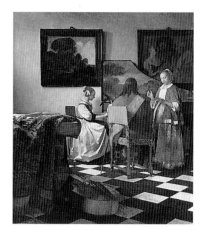

소만으로 단순화하려는 부단한 노력(기하학이 작품 구성에서 중요한 역할을 한다),
빛이 야외에서처럼 자연스럽게 느껴지고 그림자도 회색조가 아니라 다양한 색채를
가진 빛처럼 보이도록 처리하는 방식 등, 당시 네덜란드에 널리 퍼져 있던 도자기 표
면처럼 매끈하게 재현하는 '세련된 회화'와는 다른 회화기법을 구사한 점은 당시로
서도 대단히 독보적인 미학적 특성을 나타내는 것이었다.

하지만 그의 작품을 이런 관점에서만 접근하면 작품이 지니고 있는 구상적 측면
을 소홀히 하게 될 위험이 있다. 베르메르에게 주제나 모티프는 결코 부차적 문제가
아니었다. 그의 작품은 사회적, 문화적 연관성 속에 인물이나 사물, 공간을 연출하는
방식으로 양식적 특성을 창조하기 때문이다. 인물 개개인의 일상 작업에서 보이는
뚜렷한 개성과 고립된 행위(책을 읽거나 우유를 따르는 등)는 그의 작품세계를 이루
는 본질적인 특성이다. 베르메르의 인물들은 동시대 네덜란드 회화에서 볼 수 있는
것과 달리 부산함이나 긴장감, 흥분 따위와는 관련이 없다. 인물들의 얼굴은 평상심
을 유지하고, 격한 감정을 드러내는 법이 없다. 그림 속 인물들, 특히 여성들은 무표
정으로 일관하는데, 감정이 배제되거나 무감각하다기보다는 오히려 감춰져 있는 상
태이다.

베르메르는 당시 화가로서는 거의 독보적으로 그라시안이나 몽테뉴와 같은 사상
가들이 표방했던 도덕률을 시각적 방식을 빌려 표현했다. 그 또한 인간관계를 다른
사람들과의 관계 속에 제한하고자 했고, 심리적 과정을 드러내길 꺼렸으며, 의사소
통에 일정한 경계를 두고자 했다.[31] 그의 실내화에는 양탄자나 커튼에 가려진 탁자가
울타리처럼 자주 등장하는데, 여기에는 상징적 의미가 있다. 탁자는 장식에 불과하
지만, 내용 측면에서 보면 관람자와 거리를 두고 경계를 만드는 역할을 한다.

베르메르의 작품에 수사학적 요소가 전혀 없는 것은 아니지만 미미하다. 대개 그
런 요소는 거의 눈치 채기 힘든 아이러니로 변한다. 특히 이 점은 그림의 중심인물과
그림 속 그림 사이의 관계에서 설정된다. 배경을 이루는 벽에 그림의 인물과 뚜렷한
의미론적 관계를 갖는 그림이 걸리는 경우가 많다. 그는 벽을 장식하는 요소를 '해석
의 단서,'[32] 다시 말해 작품의 의도를 간파할 수 있는 장치로 사용했다. 이는 베르메
르가 변증법적으로 작품을 구상했다는 뜻이다. 화가는 의미를 거의 알아채지 못하게

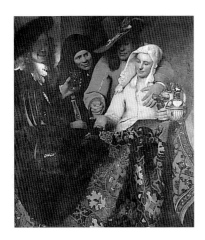 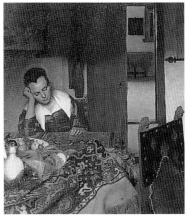 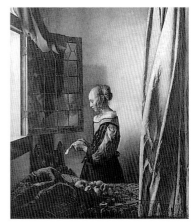

감추어서, 폭넓은 식견과 그림에 암시된 바를 간파할 능력을 갖추고 있어야 알아챌 수 있는 단서를 은밀하게 제공한다.

이를 위해 베르메르는 당시 널리 알려진 격언이나 우의화집에 소개된 삽화를 차용하곤 했다. 16세기에 인문학자들이 처음 우의화를 만들어냈을 때 그것은 이해하기 어려운 상징이었으며, 사물의 이면에 감춰진 심오한 의미를 겨냥하는 것으로 여겨졌다. 우의화의 이런 성격은 17세기 네덜란드에서 완전히 달라졌다. 대중들도 쉽게 이해하게 됨에 따라 교육적 기능도 갖추게 된 것으로 보인다. 요컨대 우의화는 새로운 도덕을 정당화하고 뒷받침함으로써 개개인의 행동을 부르주아적 사회질서 내에 편입하는 데 일조하게 되었다.

근대 태동기에는 가정이 핵심적인 역할을 했다. 물론 당시에도 사회를 지탱하는 기본 활동들이 유지되고 있었지만, 갓 시작된 분업화의 영향으로 수많은 남성들은 바깥에서 일했던 반면 가정에 남은 여성들에게는 가사와 책임이 주어졌다. 그리고 당국과 대중 교육자들은 여성들에게 이 사실을 끊임없이 각인시켰다.

베르메르의 많은 작품들은 여성이 짊어져야 하는 이런 의무를 주제로 삼는 한편, 여성을 옭아맨 책임감이며 훈계 등이 여성에게 불러일으키는 내적 갈등이나 관능적 욕구와 상충하는 모습을 동시에 보여준다. 베르메르는 자기 그림의 여성들이 무슨 생각을 하는지를 직접 보여주는 대신 은밀하고 소극적인 방식으로만 암시했기 때문에, 미학적 현상만을 보게 되는 경우가 많다. 하지만 인물들의 행위는 사회적 규범이나 제약을 거부하는 문화적 현상의 반영이라 할 수 있으며, 논란의 여지는 있지만 그들은 고립된 채 겸손하게 침묵 속으로 물러서 있다.

얀 베르메르(1632~1675) 연보

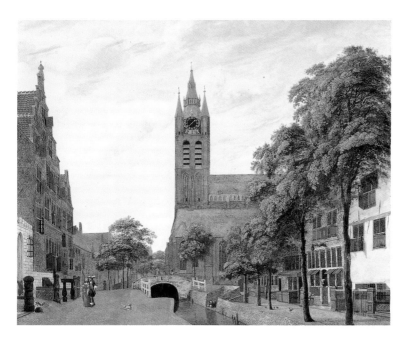

얀 반 데르 헤이덴(1637~1712), **델프트 전경**

1615 베르메르의 아버지인 비단 제조업자 레이니르 얀손 보스와 어머니 디그나(또는 딤프나) 발텐스가 암스테르담에서 결혼하고 델프트에 정착하다. 레이니르는 시장 광장에 있는 '메헬렌' 호텔을 인수하기 전에 '보스'라는 이름의 여관을 운영하다.

1622 카렐 파브리티위스(1622~1654)가 미덴벰스테르에서 출생하다.

1626 얀 스텐(1626~1679)이 라이덴에서 출생하다.

1631 레이니르 얀손 보스가 예술가 조합인 델프트 성 루가 길드에 가입하고 화상 일을 시작하다.

1632 레이니르 얀손 보스와 디그나 발텐스 사이에 둘째 아이인 얀 베르메르가 탄생하다(첫째는 딸이다). 후에 베르메르의 상속재산 관리인이 될 안토니 반 레웬후크(1632~1723)가 델프트에서 출생하다. 포목상인 레웬후크가 광학기계, 특히 현미경으로 여러 실험을 하고 적충류(1674), 박테리아(1676), 정자(1677), 물고기의 적혈구를 발견하다.

1648 베스트팔렌 조약 체결로 30년 전쟁이 끝나다.

1650 오라녜 공 빌렘 3세가 출생하다.

1652 베르메르의 아버지가 사망하다. 카렐 파브리티위스가 델프트 화가 길드에 가입하다.

1652~1654 네덜란드와 영국 간의 첫 해전이 벌어지다.

1653 베르메르가 마리아 틴스의 딸인 카타리나 볼네스와 결혼하다. 화가인 레오나르트 브라메르가 증인을 서다.

1654 델프트 화약공장의 폭발사고(10월 12일)로 카렐 파브리티위스가 죽다. 베르메르가 12월 29일 성 루가 길드에 가입하다.

1656 연도가 적힌 베르메르의 첫 작품(〈여자뚜쟁이〉, 드레스덴 국립회화관)이 제작되다.

1657 베르메르가 200길더를 빌려 쓰다.

1662 베르메르가 델프트의 성 루가 길드의 대

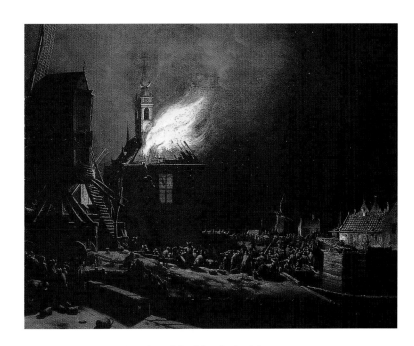

에흐베르트 반 데르 풀(1621~1664), **델프트 화약공장의 폭발**, 1654년경

표로 임명되다.

1663 연금술사이면서 예술 애호가인 프랑스 귀족 발타자르 드 몽코니가 베르메르를 방문하고, 이 사실을 일기에 적다.

1665~1667 네덜란드와 영국 간의 두 번째 해전이 발생하다.

1667 루이 14세가 스페인 통치하의 네덜란드를 점령하다. 이에 대항하기 위해 네덜란드와 영국, 스웨덴이 삼각동맹을 맺다. 디르크 반 블레이스웨이크가 『델프트 시 묘사』에서 베르메르를 언급하다.

1668 연도가 적힌 베르메르의 두 번째 작품 (〈천문학자〉, 파리 루브르 박물관)이 제작되다.

1669 연도가 적힌 베르메르의 세 번째 작품 (〈지리학자〉, 프랑크푸르트 암 마인 미술연구소)이 제작되다.

1670~1671 베르메르가 델프트 성 루가 길드의 대표로 재선되다.

1670 베르메르의 어머니가 사망하다. 베르메르가 부모 소유의 메헬렌 호텔을 상속받다.

1672 루이 14세가 라인 강 저지대로부터 십만 대군을 이끌고 네덜란드를 침공하다. 네덜란드는 둑을 허물어서 간신히 적을 물리치다. 베르메르가 메헬렌 호텔을 일 년에 180길더를 받고

세 주다. 요하네스 요르단스와 함께 헤이그에 가서 브란덴부르크 공을 위해 이탈리아 그림들을 감정하다.

1675 베르메르가 100길더를 빌리러 암스테르담에 가다. 얀 베르메르가 사망하다. 12월 15일 델프트의 오우데 케르크에 매장되다. 11명의 미성년 자녀 중 여덟 명은 베르메르가 살던 집에 기거하다. 사망 당시 상당한 빚을 남겨 미망인이 파산 선고를 받다. 안토니 반 레웬후크가 베르메르 재산의 관리인으로 지명되다(1676년 9월 30일자 델프트 시 연감 기록).

1688 베르메르의 미망인 카타리나 볼네스가 사망하다.

도판 목록

54 오른쪽
연애편지
The Love Letter, 1669~1670년경
캔버스에 유화, 44×38.5cm
암스테르담, 국립 미술관

55 왼쪽
한스 반 메헤렌(Hans van Meegeren)
편지를 읽는 여인
Woman Reading a Letter, 1920년경

55 오른쪽
편지를 쓰는 안주인과 하녀
Lady Writing a Letter with Her Maid, 1670년경
캔버스에 유화, 71×59cm
더블린, 아일랜드 국립 미술관

57
진주 목걸이를 한 여인
Woman with a Pearl Necklace, 1664년경
캔버스에 유화, 55×45cm
베를린, 국립 미술관, 프로이센 문화관 회화관

59
진주 무게를 재는 여인
Woman Weighing Pearls, 1662~1664년경
캔버스에 유화, 42.5×38cm
워싱턴, ⓒ 국립 미술관, 와이드너 컬렉션

62
카스파 네체(Caspar Netscher)
레이스 짜는 여인
The Lacemaker, 1664년
캔버스에 유화, 34.3×28.3cm
런던, 월러스 컬렉션, 월러스 컬렉션 수탁자의 허락으로 게재

63
레이스 짜는 여인
The Lacemaker, 1669~1670년경
캔버스에 유화, 24.5×21cm
파리, 루브르 박물관

64
물병을 쥔 젊은 여인
Woman with a Water Jug, 1664~1665년경
캔버스에 유화, 45.7×40.6cm
뉴욕, 메트로폴리탄 미술관, 마퀀드 컬렉션, 1889년, 헨리 G. 마퀀드 기증(89.15.21)

65
우유 따르는 여인
The Milkmaid, 1658~1660년경
캔버스에 유화, 45.4×41cm
암스테르담, 국립 미술관

68
진주 귀걸이 소녀
Girl with a Pearl Earring, 1665년경
캔버스에 유화, 45×40cm
헤이그, 마우리츠호이스 미술관

69
얀 반 에이크(Jan van Eyck)
붉은 터번을 두른 남자
Man Wearing a Red Turban, 1433년
캔버스에 유화, 25.7×19cm
런던, 내셔널 갤러리, 수탁자의 허락으로 게재

70
젊은 여인의 얼굴
Head of a Girl, 1666~1667년경
캔버스에 유화, 44.5×40cm
뉴욕, 메트로폴리탄 미술관,
시어도어 루소를 기리며 찰스 라이츠먼 부부 기증, 1979년 (1979.396.1)

71
플루트를 쥔 소녀
Girl with a Flute, 1666~1667년경
캔버스에 유화, 20×17.8cm
워싱턴, ⓒ 1992 국립미술관, 와이드너 컬렉션

73
붉은 모자를 쓴 소녀
Girl with a Red Hat, 1666~1667년경
캔버스에 유화, 23.2×18.1cm
워싱턴, ⓒ 1992 국립미술관, 앤드루 W. 멜런 컬렉션

74
지리학자
The Geographer, 1668~1669년경
캔버스에 유화, 53×46.6cm
프랑크푸르트 암 마인, 미술연구소

75
얀 베르콜리에(Jan Verkolje)
안토니 반 레웬후크
Antoni Van Leeuwenhoek, 연도 미상
캔버스에 유화, 56×47.5cm
암스테르담, 국립 미술관

76
천문학자
The Astronomer, 1668년경
캔버스에 유화, 50.8×46.3cm
파리, 루브르 박물관

79
카스파 네체(Caspar Netscher)
금합
The Locket (부분), 1665~1668년
캔버스에 유화, 62×67.5cm
부다페스트, 국립 미술관

80
신앙의 알레고리
Allegory of Faith, 1671~1674년경
캔버스에 유화, 114.3×88.9cm
뉴욕, 메트로폴리탄 미술관, 프리점 컬렉션, 1931년
마이클 프리점 기증(32.100.18)

83
회화의 알레고리
The Art of Painting, 1666~1673년경
캔버스에 유화, 130×110cm
빈, 미술사박물관

92
얀 반 데르 헤이덴(Jan van der Heyden)
델프트 전경
View of Delft
나무에 유화, 55×71cm
ⓒ 디트로이트 아트 인스티튜트, 에드거 B 위트콤 부부 기증

93
에흐베르트 반 데르 풀(Egbert van der Poel)
델프트 화약공장의 폭발
The Explosion of the Delft Magazine, 1654년경
델프트, 시립 박물관

주

1) 베르메르의 전기(傳記)는 J. M. 몬티아스가 새로 발견한 사실들을 참고할 것: Vermeer and his Milieu, Princeton, 1989. 베르메르의 그림 값에 관한 참고 문헌: A. Hauser, Sozialgeschichte der Kunst und Literatur, Munich, p.507 이후; J. M. Montias, Artists and Artisans in Delft, Princeton, 1982, p.196 이후.

2) P. C. Sutton, in: Cat. Masters of 17th Century Dutch Landscape Painting, Amsterdam, 1987년.

3) Cf. Cat. Perspectives. Saenredam and the architectural painters of the 17th century, Rotterdam, 1991, n° 30, pp.168

4) 티치아노의 그림 〈디아나와 악타이온〉에 관한 참고 문헌: H. E. Wethey, The Paintings of Titian, Vol III, The Mythological and Historical Paintings, London, 1975년, p.78과 이후, n° 9.

5) Cf. J. Nash, Vermeer, London, 1991년, p.46.

6) 매춘 장면을 그린 네덜란드 풍속화의 역사에 관한 참고 문헌: K. Renger, Lockere Gesellschaft, Berlin, 1970년.

7) "아케디아Acedia"에 관한 참고 문헌: G. Ogier, De seven hoofd-sonden (…) vermakelyck en leersaem voor-gestelt. Amsterdam, 1682(Casper Bouttats의 표지 판화),

8) Cf. Ch. Brown, Holländische Genremalerei im 17. Jahrhundert, Munich, 1984, p.84와 p.31 그림.

9) Cf. J. A. Welu, "Veermer: His Cartographic Sources", in The Art Bulletin LVII, 1975, pp.529-547.

10) Cf. Cat, Die Sprache der Bilder, Bruncwick, 1978, p.166.

11) Cf. Jan Baptista van Helmont (1577-1644)의 의학논문 「Ortus medicinae」(Amsterdam, 1648년; 2, 1652년)과 「Opuscula medica inaudita」(Colonge, 1644년).

12) Cat, Die Sprache der Bilder(id. note 10), p.117.

13) Cf. W. Tatarkiewicz, 「Geschichte der Ästhetik」, Vol. III, Die Ästhetik der Neuzeit, Basle/Stuttgart, 1987, p.265 이후.

14) Cf. A. Robertson/D. Steven(eds.), 「Geschichte der Musik」, vol. II, Renaissance und Barock, Herrsching, 1990, p.236 이후.

15) 베르메르에 관한 여러 연구들이 지적하듯이 이 여인은 정말로 임신한 것인가? 여인은 크리놀린을 입은 듯이 보인다. 이 의심은 1641년 요하네스 베르스프론크가 젊은 여성을 그림 그림(암스테르담 국립 미술관)에서도 볼 수 있듯이, 당시에 유행하던 종 모양으로 부풀어 보이는 옷이다. 크리놀린은 '베르테갈'이나 '베르투가단'이라 불리기도 했다.

16) Cf. A. Henkel/A. Schöne(eds.), Emblemata, Stuttgart, 1967년, col. 1292.

17) P. Chaunu, Europäische Kultur im Zeitalter des Barock, Munich/Zurich, 1968, p.259; J. L. Flandrin, Familien. Soziologie - Ökonomie - Sexualität, Frankfurt/Main, 1978.

18) Cf. Peter Müller, Dissertatio Juridica de litteris amatoriis quam praeside Petro Müllero... 1679 publicè ventilandam exhibet Bernhard Pfretzschner, Gera/Jena, 1690(예컨대 J. L. Vives, 「D. Covarrubias y Leyva」 같은 결혼에 관한 논문과 의미가 명백한 우의화에 관해 자주 언급함).

19) Cf. E. de Jongh, 「Pearls of virtue and pearls of vice」, in Simiolus 8, 1875/76, p.69 이후, 특히 81쪽 그림 9.

20) 근대 초기의 가정에서는 하녀를 능력과 역할에 따라 구분했다. 가축 사육이나 바깥일을 하던 하녀와는 달리, 낙농일을 하는 하녀는 실내에서 일하는 하녀로 쳤다. 이 하녀는 대단히 복잡한 과정을 거쳐 유제품을 만들어야 했다(생크림, 버터, 치즈 등의 제조와 통, 크림 단지, 체로 쓰는 천 따위의 세척, 또한 저장소에 몰약이나 향, 고추나물, 홉 따위의 연기를 피워서 벌레가 끼지 못하도록 하는 위생관리 등). 이처럼 낙농의 중요성을 놓고 볼 때 우유가 종교적 맥락을 지닌다는 사실에 수긍하게 된다.

21) E. Panofsky, Early Netherlandish Painting. Its Origins and Character, Cambridge, Mass., 1953, vol. I, illus. 213, Plate 97.

22) Cf. Tatarkiewicz(note 16), p.152.

23) Cf. E. de Jongh(note 19), p.77.

24) Sebastian Brandt, Das Narrenschiff, ed. by C. Traeger, Frankfurt/M., 1980, pp.187 이후.

25) 17세기의 천문학의 역사에 관한 참고 문헌: A. C. Crombie, Von Augustinus bis Galilei. Die Emanzipation der Naturwissenschaft, Munich, 1977, pp.198 이후; M. Boas, The Scientific Renaissance 1450-1630, New York, 1962, pp.287 이후; The standard work about the period is L. Thorndike, A History of Magic and Experimental Science, New York, 1923-41, part. vol. VI; W. Durant, Vom Aberglauben zur Wissenschaft(Kulturgeschichte der Menschheit, vol. 13), Frankfurt/Berlin/Wien, 1982, pp.38 이후(astronomy), pp.42 이후(geography).

26) Cf. J. A. Welu, "Vermeer's Astronomer: Observations on an open book", in The Art Bulletin, LXVIII, n° 2, June 1986, pp.263-267.

27) Cf. H. Biedermann, Handlexicon der magischen Künste, Munich/Zurich, 1976, pp.185 이후.

28) Cf. A. Wheelock jr.: Jan Vermeer, New York, 1988, p.118; Nash(id. note 5), p.108.

29) 이 작품에 관한 참고 문헌: H. U. Asemissen: Jan Vermeer, Die Malkunst. Aspekte eines Berufsbildes, Frankfurt/Main, 1988. 이 책에서 이 작품에 관해 기존의 해석과 다른 입장을 취하게 된 근거는 같은 저자가 1993년 출간한 책에 따름.

30) 뷔르거 토레, 고흐, 아바르와 말로의 인용 구절에 관한 참고 문헌: G. Aillaud 외, Vermeer, Geneva, 1987, p.209 이후(Würdigungen); I. Schlégl/P. Bianconi, Das Gesamtwerk von Vermeer. Luzern/Freudenstadt/Vienna, 1967, pp.10 이후. 프루스트의 인용에 대해서는 「La Prisonnière」, in A la recherche du temps perdu, Vol. V; Yann le Pichon (avec la collaboration de Anne Borrel): Le musée retrouvé de Marcel Proust, Paris 1990. pp.84-86. 뷔르거 토레에 관한 참고 문헌: A. Blankert, Vermeer of Delft, Oxford, 1978, pp.67 이후. "양식의 원천"으로서의 카메라 옵스쿠라에 관한 참고 문헌: S. Alpers, Kunst als Beschreibung, Cologne, 1985, p.87.

31) 베르메르 작품에 담긴 도덕적 측면에 관한 참고 문헌: G. Schröder, 「Gracián und die spanische Moralistik」, in A. Buch (ed.) Renaissance und Barock II (Neues Handbuch der Literaturwissenschaft, vol. 10), Frankfurt/M., 1972, pp.257 이후.

32) "해석의 단서"에 관한 참고 문헌: R. Keyszelitz, Der "Clavis interpretandi" in der holländischen Malerei des 17. Jahrhunderts, doctoral thesis, Munich, 1956.

Acknowledgements

The publishers would like to thank all the museums, galleries, collectors and photographers that have helped us produce this book. In addition to those named in the notes, our thanks to those below: Jörg P. Anders (35, 57); Blauel/Gnamm-Arthothek (74); Bullaty Lomeo/The Image Bank (10); Richard Carafelli (52); English Heritage (47); Museumsfoto B. P. Keiser (33); © Mauritshuis, The Hague (16, 19, 22); Photo Meyer KG (83); © Photo R.M.N. (63, 76); Gordon H. Robertson (41); Sächsische Landesbibliothek Dresden/Deutsche Fotothek (25, 50 left); Norbert Schneider (36 bottom, 38 bottom, 44 bottom); Jac. T. Stolp, Utrecht (18 centre right); Daniël van de Ven, © Mauritshuis, The Hague (68); Ed van Wijk, Delft (18 top right).